一日一日：佩蒂·史密斯的影像紀年

A BOOK OF DAYS

A Book of Days

by Patti Smith

文學森林 LF0168

一日一日：佩蒂‧史密斯的影像紀年
A Book of Days

作者　佩蒂‧史密斯 Patti Smith
譯者　陳德政

書封設計　吳佳璘
責任編輯　陳彥廷
行銷企劃　黃蕾玲
版權負責　陳柏昌
副總編輯　梁心愉

發行人　葉美瑤
出版　新經典圖文傳播有限公司
　　　10045臺北市中正區重慶南路一段57號11樓之4
　　　電話　02-2331-1830　傳真　02-2331-1831
讀者服務信箱　thinkingdomtw@gmail.com
臉書專頁　https://www.facebook.com/thinkingdom

總經銷　高寶書版集團
　　　11493臺北市內湖區洲子街88號3樓
　　　電話　02-2799-2788　傳真　02-2799-0909
海外總經銷　時報文化出版企業股份有限公司
　　　桃園縣龜山鄉萬壽路二段351號
　　　電話　02-2306-6842　傳真　02-2304-9301

初版一刷　2022年12月26日
定價　新台幣520元

一日一日：佩蒂.史密斯的影像紀年 / 佩蒂.史密斯
(Patti Smith)作；陳德政譯. -- 初版. -- 臺北市：
新經典圖文傳播有限公司, 2022.12
396面；13×20公分. -- (文學森林；LF0168)
譯自：A book of days
ISBN 978-626-7061-54-1(平裝)

1.CST: 史密斯(Smith, Patti) 2.CST: 攝影集

957.9　　　　　　　　　　111020695

十萬隻鳥讚頌這一天。

——克里斯蒂娜・喬治娜・羅塞蒂
Christina Georgina Rossetti

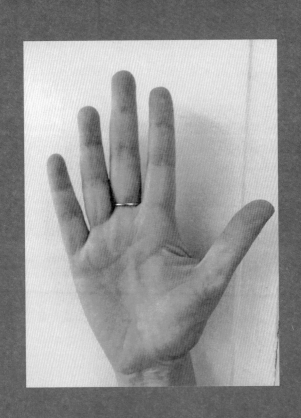

大家好

———

2018 年 3 月 20 日，我在春分那天發布了第一則 Instagram 貼文。是女兒潔西建議我開的帳號，以區分那些冒名頂替我的假帳號，她也覺得這個平臺適合我，因為我每天寫作與拍照。我倆一起創建了帳號，我思索該如何讓人知道這是我的本尊，決定用最一目瞭然的方式：thisispattismith

我讓自己的手，成為在虛擬世界初登場的圖像。手是最古老的符號之一，連通了想像力與執行力。療癒的能量經由雙手傳遞。人們伸出手，打招呼或提供協助；人們舉起手，立下誓言。法國東南部的肖維岩洞發現過數千年歷史的赭石手印，由紅色顏料吐在手心按壓石牆所形成，融合力量的元素，或許也傳達出史前的自我宣言。

Instagram 已成為人們分享新舊發現、慶祝生日、緬懷逝者，並禮讚青春的方式。我將圖說寫在筆記本或直接記在手機上，本來希望能有一個以拍立得照片為主的網站，但底片停產多時，我的相機成了退休的目擊者，見證過往的旅程。收錄在這本書的照片來自原有的拍立得、我的檔案櫃與手機裡的圖像，是 21 世紀獨有的創作過程。

雖然想念相機和拍立得照片特殊的氛圍，我也欣賞手機的靈活性。初次窺見手機可能的藝術性用途，是透過安妮‧萊柏維茲（Annie Leibovitz），2004年，她用手機拍了一張室內照，列印成低解析度的小圖，她隨口說，有朝一日手機也能拍出具有價值的照片。我當時並未考慮擁有一支，但人與時俱進，2010年我購入自己的手機，從此它連結了我和當代文化爆炸性的拼貼。

　　《一日一日》呈現了我如何用自己的路徑在當代文化中航行的切片，靈感來自Instagram，卻有獨特的性格。多數是疫情期間獨自關在房間裡的創作，展望著未來，也反思過去、家庭和我一貫的個人審美。

　　文字和圖像是解開人類思想的鑰匙，每一則貼文都被其他可能性的迴響所圍繞。生日祝福是對他人的提示，也包括自己。一家巴黎的咖啡店代表所有咖啡店，如同一座墓園會激起他人的哀悼與追思。我歷經過許多失去，常拜訪所愛之人的墓地讓我找到慰藉，我拜訪過好多地方，獻上我的祈禱、尊敬和感激。歷史與我常相左右，我追隨著啟發過我的人的腳步；許多貼文是為了紀念他們。

從第一個追蹤者，我的女兒，到超過百萬名追蹤者，看著自己網站成長讓人深受鼓舞。這本書，一年又多一天（給那些生在閏日的人）是在感謝中奉上，即使在最壞的時代，也能作為一處暖心的所在。每一天都無比珍貴，因為我們仍在呼吸，被光線灑落在樹梢、晨間的工作檯，或心愛詩人的墓碑上的方式所感動。

社群媒體，在它扭曲的民主制度中，有時會引來殘酷、反動評論、錯誤訊息和民族主義，但它也能服務我們。選擇權在你我手中，那雙用來撰寫簡訊、撫平孩子的頭髮與拉緊弓弦的手。我射出的這些箭，指向事物共同的情感，附帶幾句話，像破碎的神諭。

是366種打招呼的方式。

一月
January

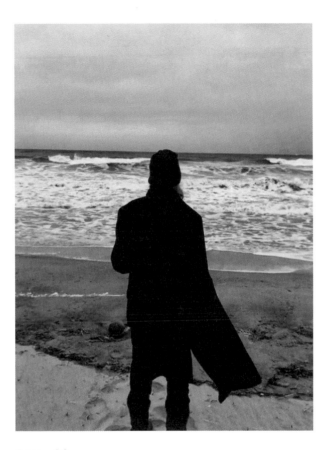

Jan.01

新的一年即將展開，未知在我們面前，洋溢著各種可能性。

Jan.02

經過一日休息，我們靜下來，捫心自問希望完成什麼。微
小的誓言，迫切地承諾做個有用的、更好的人，拋下那些
不需要的東西。

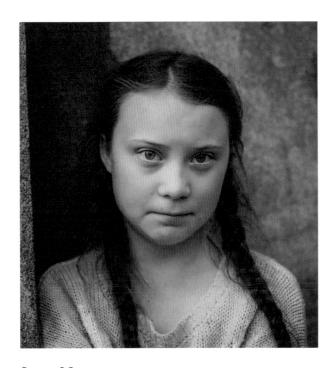

Jan.03

格蕾塔‧桑伯格（Greta Thunberg）把自己的童年允諾給行動主義。大自然知道，在她生日這天對她微笑著。

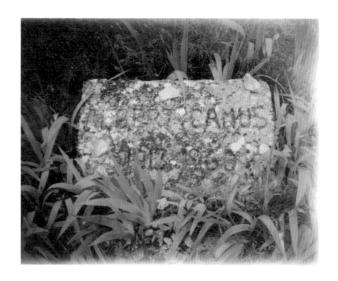

Jan.04

這塊不起眼的墓碑標示著作家阿爾貝・卡繆（Albert
Camus）的安息地，一個驕傲而奇特的人。

Jan.05

我的盔甲。

Jan.06

聖女貞德（Joan of Arc）受神所託，把法國從英格蘭的魔
掌中解放出來，她離開家園去尋找馬匹、寶劍和盔甲，19
歲那年，在聖人的引導下完成使命，卻被出賣遭到火刑。
她的生日，提醒我們年輕人的正直與燃燒的熱情。

Jan.07

隨著根特的鐘聲響起，我漫步到聖米歇爾橋外，在聖尼古拉教堂獨處了一段時間。管風琴轟然奏出關於先知與聖人的歌曲，無名的先知手拿金色鋸子，聖人握著寶劍與天堂之鑰。

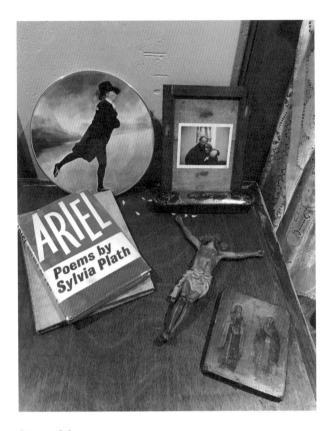

Jan.08

當我還是個年輕女孩，很欣賞溜冰者的服裝，把它當成自己的造型：黑大衣、黑緊身褲和白襯衫。畫盤是我母親的，她喜歡我穿亮色系的衣服，但溜冰者勝出，他棲身在詩集《愛麗爾》旁邊，那是另一個對我重大的影響，羅柏‧梅普索普（Robert Mapplethorpe）在1968年送給我的。

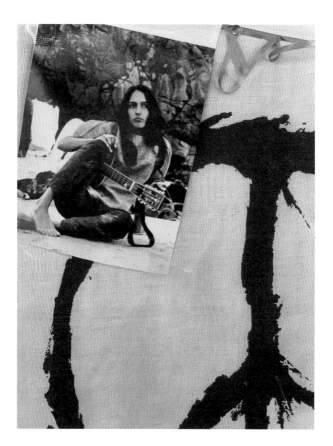

Jan.09

她80年的生命，為了提升人類的處境盡過最大的努力，藉
由行動立下典範，從不讓我們失望。她無畏的嗓音，敲響
了平等、反戰、賦權予受壓迫者的鐘聲。生日快樂，瓊·
拜亞（Joan Baez），我們的黑蝴蝶。

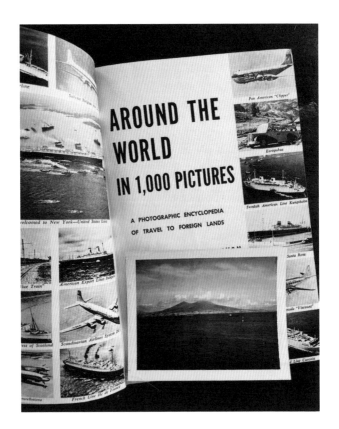

Jan.10

這是我童年最愛的書籍:《1000張照片環遊世界》。從1954年
開始,我便列出所有想去的地點。老天待我不薄,我手裡
拿著相機,拜訪過好多地方了。如今在泛黃的書頁間回溯
自己的足跡,這本書曾被一個愛作夢的12歲少女反覆翻閱
著。

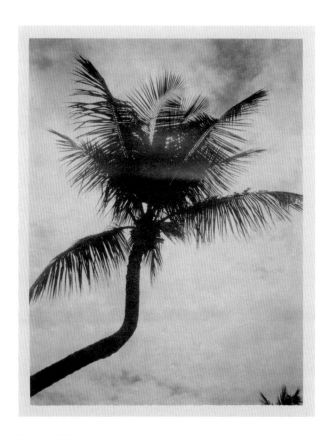

Jan.11

我第一次看見棕櫚樹，是透過《1000張照片環遊世界》。
在我後來的旅行中見到了許多，譬如這株聖胡安的彎曲棕
櫚。

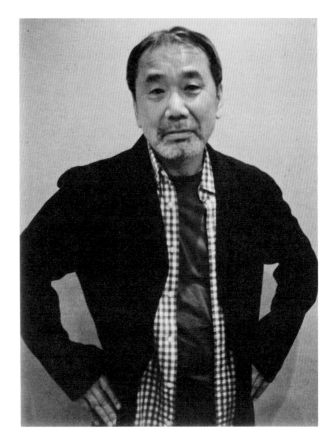

Jan.12

這張村上春樹的拍立得攝於東京。他說所謂完美的文章並
不存在，就像完全的絕望不存在一樣。多麼精彩的不完美
啊，村上先生！他生日這天，我幻想他從一個巨大的銀色
膠囊中醒來，走下樓梯，抬頭仰望燦爛的黃色天空。

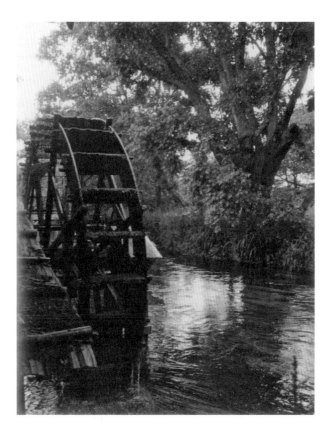

21

Jan.13

這是大導演黑澤明替他最後一部作品《夢》所建造的水車，人們太過喜愛，電影殺青後他並未拆掉它們。水車運轉著日本阿爾卑斯山脈的水流，沿岸有山葵生長。我老遠跋涉過去，想親眼瞧瞧從黑澤明的夢境中顯影的水車，對純樸的追尋得到滿意的回報。

Jan.14

海洋林．冬。

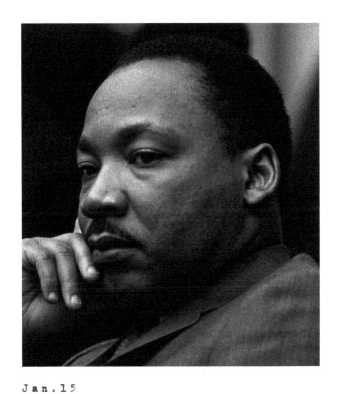

Jan.15

「道德宇宙的軌跡雖長，終將歸向正義。」

——馬丁・路德・金恩（Martin Luther King Jr.）

1929 年 1 月 15 日—1968 年 4 月 4 日

Jan.16

這張偉大作家豪爾赫‧路易斯‧波赫士（Jorge Luis Borges）
的書桌，保存在布宜諾斯艾利斯的國家圖書館。桌子的環
繞式設計，也許是為了抑制他無限擴張的宇宙。

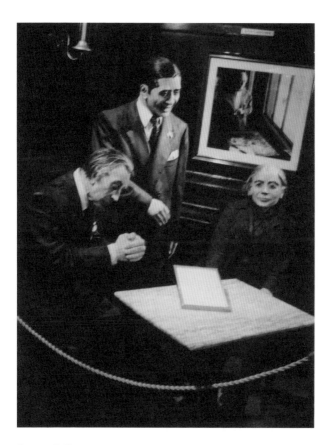

Jan.17

托爾托尼咖啡館圍起來的一角,環繞著美好年代的裝飾物,而這幅永垂不朽的畫面中,有偉大的波赫士、探戈歌手卡洛斯・葛戴爾(Carlos Gardel)和詩人阿方西娜・斯托尼(Alfonsina Storni)。是蠟像館的模型,咖啡永續供應。

Jan.18

倫敦。佛羅倫斯。廣島。

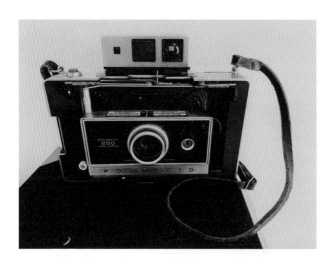

Jan.19

這是我的拍立得Land 250相機，帶一個蔡司測距儀，它是我獨一無二的工作夥伴，陪我走過20年的旅程。底片停產讓它過時了，但在我工作道具之中仍占一席之地。老拍立得底片的氣氛真是無可比擬，也許只有一首詩、一段樂句，或一座霧中森林可以相提並論。

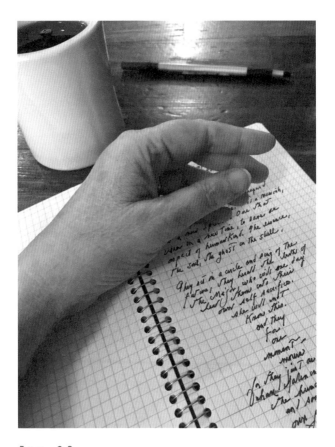

Jan.20

我的手，筆的軌跡，字的漏斗。

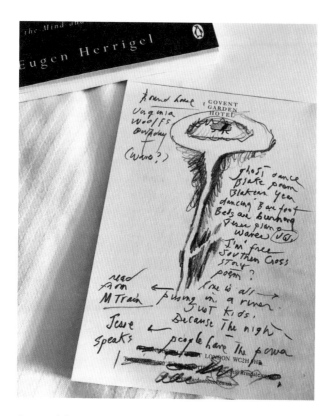

Jan.21

一份歌單是一場演出的脊梁,也是每個夜晚的指南。這是
我們登臺前的儀式:貝斯手東尼・謝納漢(Tony Shanahan)
與我會感受當晚的氛圍,以及人群間的能量,以此編排歌
單,完成演唱會的內在敘事。

Jan.22

巴黎的卡地亞當代藝術基金會，我的兒子傑克森穿著他最愛的襯衫，堅毅又篤定地演出著。

Jan.23

開演前的拉維‧柯川（Ravi Coltrane）與史蒂夫‧喬丹
（Steve Jordan），兩人準備與其他樂手一同飆奏〈表現〉，
那是拉維的父親——大師約翰‧柯川（John Coltrane）的
作品。音樂在我們子嗣的血液中歌唱。

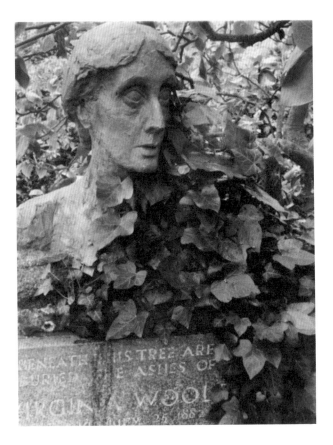

Jan.24

羅德麥爾的僧侶之家。在埋葬骨灰的花園裡，維珍尼亞‧
伍爾芙（Virginia Woolf）的半身像披著常春藤，寧靜地統
治著。

Jan.25

維珍尼亞・伍爾芙，1882 年 1 月 25 日出生。

這是她作夢的床。

Jan.26

今天是詩人與浪遊者傑哈・德・內瓦爾（Gérard de Nerval）的逝世紀念日，我獻上他中篇小說《奧雷利亞》裡的開場白：「我們的夢境是第二人生。」這是作家的箴言。

Jan.27

閱讀內瓦爾的作品總讓我想提筆寫作。這是藝術家獻給後繼者最偉大的贈禮，點燃他們創作的欲望。

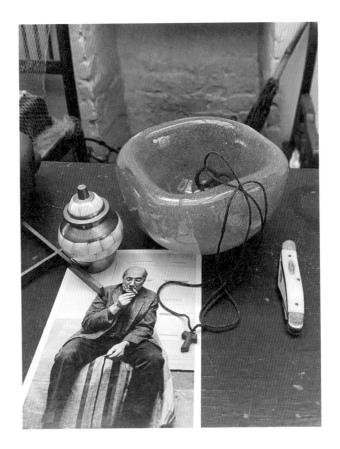

Jan.28

散落在我桌上的護身符：印著馬克‧羅斯科（Mark
Rothko）人像的明信片。聖方濟的Ｔ型項鍊，由阿西西的
僧侶所贈。山姆‧謝普（Sam Shepard）的小刀。迪米崔製
作的金色斑點穆拉諾玻璃碗。無論如何，堅持下去啊，護
身符對我齊聲低語。

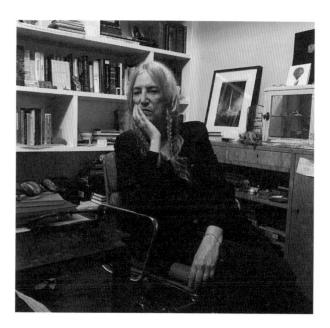

Jan.29

放空。從前母親也會這樣坐著,我問她:「媽咪,妳在想什麼呀?」她會回答:「哦,沒什麼。」我現在懂得沒什麼的意思了。

Jan.30

當我全神貫注在其他事物上，堆積如山的書本和手稿就會
亂成一堆。今天我決定打掃一頓，進行分類和清理。過程
不甚有趣，但我設法將它變成一種遊戲，假裝有外星人正
在觀測我的整理能力。

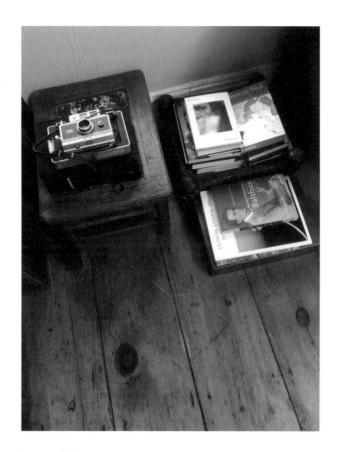

Jan.31

現在，大功告成了，並且逃過外星人的綁架，我準備好要展開新的工作，製造新的混亂。

二月
February

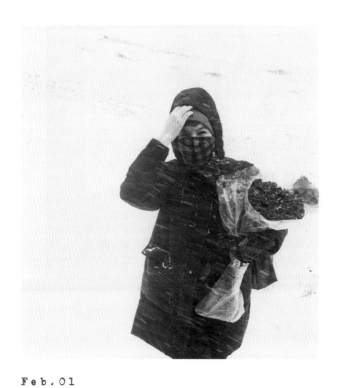

Feb.01

潔西與玫瑰花，在雪中。

Feb.02

我的書桌，沐浴著冬天的光線。

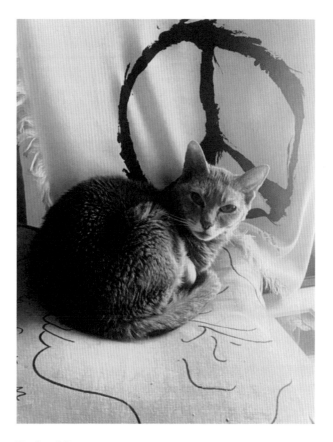

Feb.03

介紹我的阿比西尼亞貓開羅出場。這可愛的小傢伙有金字塔的顏色,與忠實平和的性情。

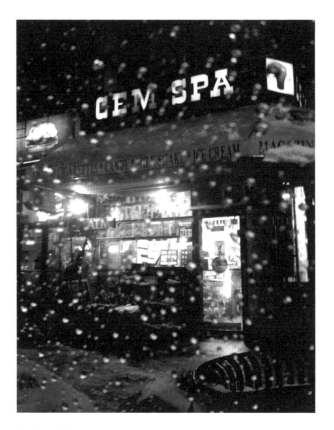

Feb.04

寶石溫泉,一家街角的報攤,幾十年來全天候提供服務,是購買地下刊物、進口香菸和棒棒糖的地點。1967 年 8 月,羅柏・梅普索普在店裡幫我買了人生第一杯巧克力蛋奶。總是敞開的門如今闔上了,每個人都曾穿過那扇門,垮世代、嬉皮和當年的我們,只是孩子。

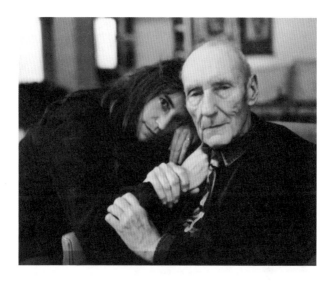

Feb.05

這是威廉‧布洛斯（William Burroughs）在他包厘街的
「碉堡」，1975年9月20日。按下快門的是艾倫‧金斯堡
（Allen Ginsberg）。我懷念走在他身邊，總覺得歡喜又自
豪。親愛的威廉，生日快樂，願你的黃金帆船駛抵聖人之
港。

Feb.06

堆疊的茶几，幻想著康斯坦丁・布朗庫西（Constantin Brancusi）的「無盡之柱」。

Feb.07

貝弗莉・佩珀（Beverly Pepper）是一位美國雕塑家，移居
義大利翁布里亞的托迪。她的作品崇偉壯觀，精神無拘無
束。未來是如此的不確定，她說自己當下的工作是過去的
投影，這是她獨到的未來主義。

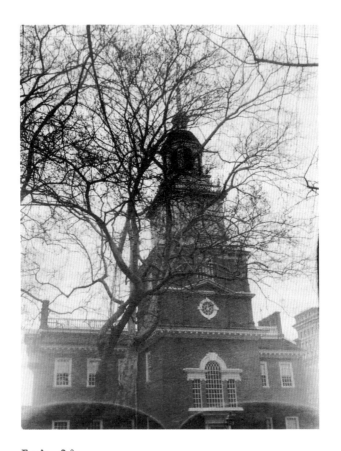

Feb.08

費城獨立廳,《獨立宣言》和《邦聯條例》都在這座兄弟
愛之城獲得批准。我仍是小女孩時踩過這裡的鵝卵石街
道,同一條街,思索著同胞權利的湯瑪斯‧潘恩(Thomas
Paine)也曾走過。

Feb.09

湯瑪斯‧潘恩,作家、哲學家也是革命份子,他曾寫下:
「世界是我的國家,全人類是我的兄弟,行善是我的信
仰。」他疾聲對抗奴隸制度與日益增長的宗教暴政,因為
直言不諱最後孤零零地死去,而且身無分文。在他生日這
天,你我重溫這位光芒四射的思想家與公理的旗手。

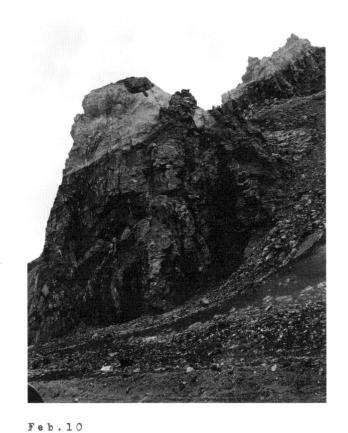

Feb.10

冰島超現實的地貌，教人歎為觀止。

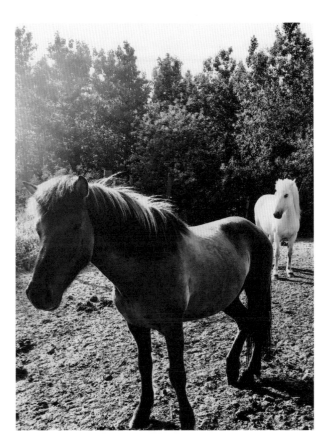

Feb.11

一匹冰島小白馬出現在遠端，彷彿獨角獸從修道院傳奇掛
毯的金屬絲線中闖了出來。

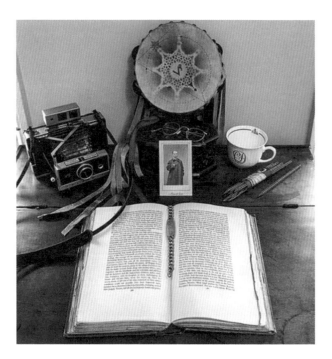

Feb.12

桌上的靜物與《芬尼根的守靈夜》，一部揉合難解事物的
聖經，作者是偉大的愛爾蘭作家詹姆斯·喬伊斯（James
Joyce），多年前我在倫敦一家書店用表演詩歌賺來的錢買
下。喬伊斯和這部巨作奮戰了17年，讀者別急著讀完它。

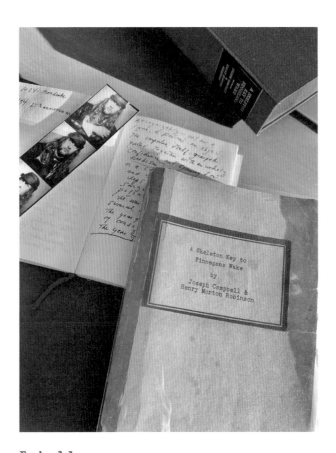

Feb.13

《為芬尼根守靈／析解》，同樣難解。

Their eyes are fires
just half put out
Their hearts sway
open like their doors.
♥

Feb.14

羅柏是我的情人。1968年2月14日。

Feb.15

羅柏送我這條波斯項鍊，用黑色棉紙包裹著。

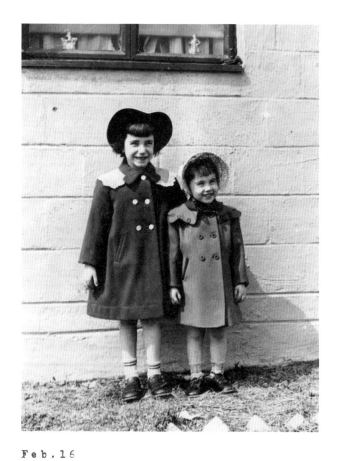

Feb.16

賓夕法尼亞州的日耳曼敦，1952年。姊妹們。真愛。

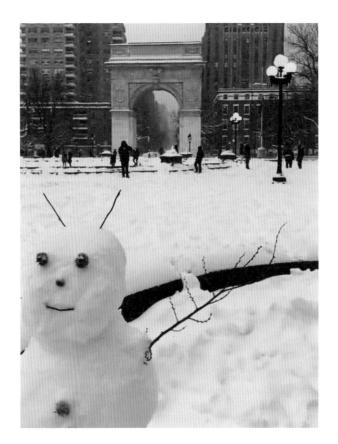

Feb.17

紐約市的華盛頓廣場。這個親切的傢伙勾起了對不合手的
手套和熱騰騰的巧克力的懷舊渴望。

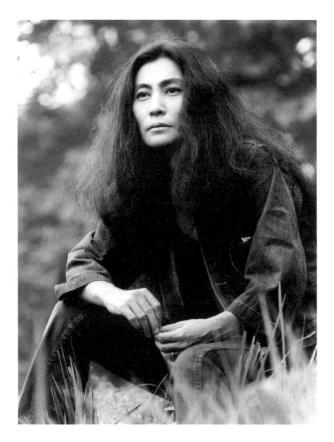

Feb.18

她還是年輕女孩時，在飽受戰爭摧殘的日本經歷過轟炸與
飢荒。戰事的蹂躪，恐怖的破壞與絕望感，當時所見對她
留下無可磨滅的印記，形塑了她後來成為藝術家和行動主
義者的獨特聲音。在小野洋子生日這天，願所有人給和平
一個機會。

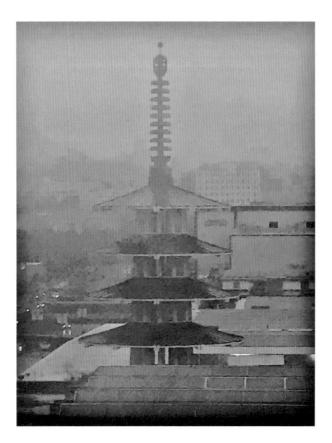

Feb.19

舊金山日本城的和平塔。奇異的天氣讓一切事物都發出內
在光芒與另一個年代的氣息，從霧中浮現的塔樓，就像一
張在陽光下褪色的老舊明信片。

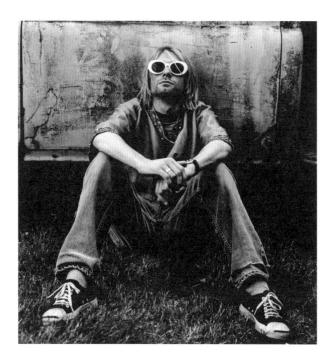

Feb.20

在他轉瞬即逝的生命中，所有完成之事都體現了身為搖滾
明星神聖又受詛咒的雙重性。

寇特・柯本（Kurt Cobain），1967年2月20日—1994年4
月5日。

Feb.21

兔子新聞,由路易斯・卡羅和葛瑞絲・斯立克發布。勿忘渡渡鳥。嗑點迷幻藥。

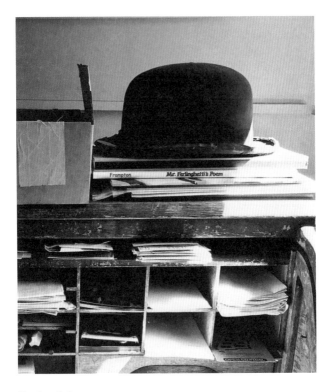

Feb.22

這是詩人勞倫斯・弗林蓋蒂（Lawrence Ferlinghetti）的帽子。
其他人不得配戴。

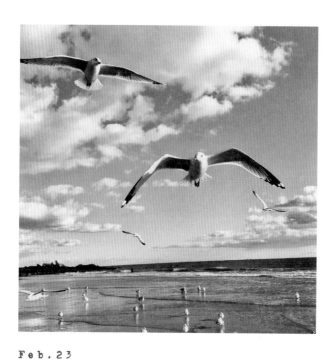

Feb.23

洛克威海灘。焦躁的海鷗,不安的心。

Feb.24

我妹妹的縫紉籃，存放著這位謙遜裁縫師的線軸。

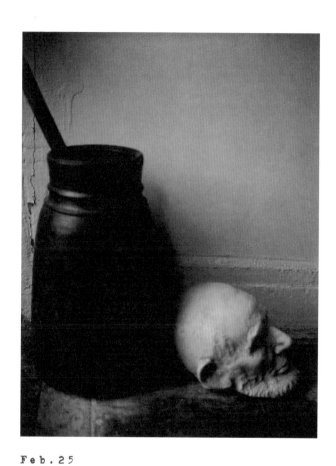

Feb.25

林肯（Abraham Lincoln）的死亡面具。我們敬仰他優雅的
簡樸。

Feb.26

這是我父親的杯子，偶爾他會把我們叫進廚房，倒些咖
啡，大聲朗讀利・亨特（Leigh Hunt）的詩作〈阿布・
本・阿德罕姆〉。詩中蘊含了他的人生觀，彷彿也凝固在
這只空杯裡。

Feb.27

生日快樂，拉爾夫‧納德（Ralph Nader）。我父親欽佩他
一生對人民的奉獻，認為拉爾夫實踐了他最愛詩作裡的句
子：「把我描述為一個熱愛同胞的人。」

F e b . 2 8

澳洲的拜倫灣，我和蘭尼・凱（Lenny Kaye）佇立在海邊。
50年的工作與友誼。

Feb.29

弗雷德・「音速」・史密斯（Fred Sonic Smith）和我在這天
許下心願，當晚的密西根有滿月升起；隔天，我倆展開新
的生活。回想那一夜，有時我會朝這座古老的西班牙井拋
一枚硬幣，向未來的閏年獻上祝福。

三月
March

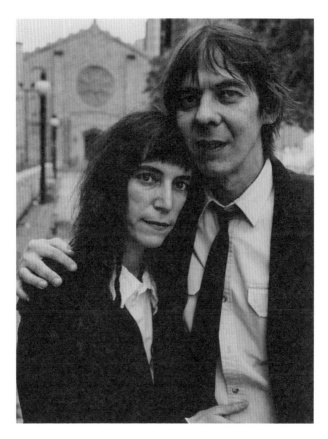

Mar.01

1980年3月1日，我和弗雷德在底特律的水手教堂前，那是我倆成婚之地。魔法曾經存在。

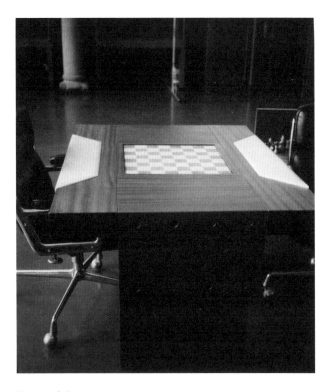

Mar.02

1972年那場著名的世界西洋棋錦標賽，就在這張桌子上
舉行，地點是冰島的雷克雅維克，參賽者為鮑比‧菲舍爾
（Bobby Fischer）和鮑里斯‧斯帕斯基（Boris Spassky）。
桌子雖然不太起眼，棋桌上的每一著都在世界各地造成迴
響，最終，才華洋溢的新秀菲舍爾莊嚴地擊敗了來自蘇聯
的衛冕冠軍斯帕斯基。

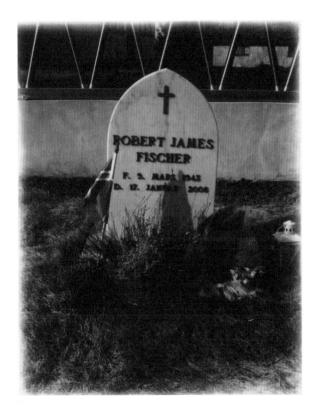

Mar.03

這是鮑比·菲舍爾的墓地。他渴望孤獨,選擇葬在塞爾福
斯村附近一座白色隔板小教堂旁邊,與冰島小馬吃草的地
方只有一箭之遙。

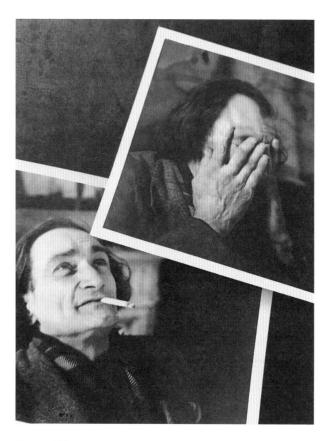

Mar.04

這疊由喬治・帕斯蒂爾（Georges Pastier）替安托南・阿爾
托（Antonin Artaud）拍攝的照片，保存於阿爾托床頭的雪
茄盒裡，阿爾托死在塞納河畔伊夫里的精神病院。我想像
這位詩人獨自在房間裡注視著照片上的自己，他的分身。

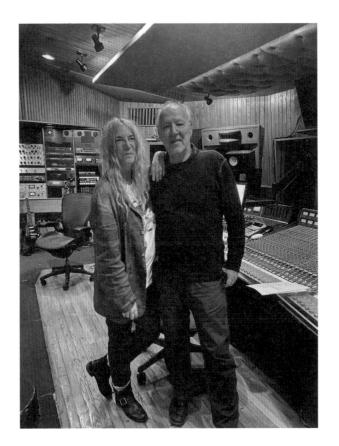

Mar.05

我在歷史悠久的電子淑女錄音室，和溫柔且精力充沛的韋
納‧荷索（Werner Herzog）愉快地工作。我們為聲音藝術
組織「聲音漫遊集合體」進行對阿爾托的作品《仙人掌舞》
英語和德語的詮釋。

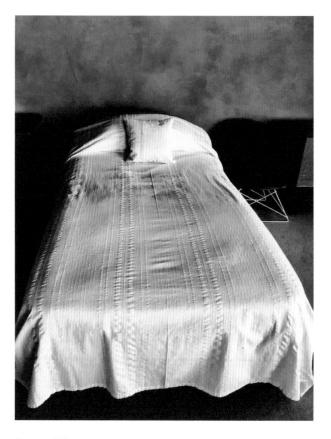

Mar.06

喬治亞‧歐姬芙（Georgia O'Keeffe）的床。

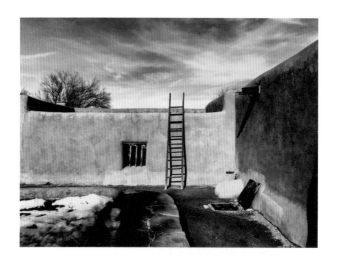

Mar.07

環繞著阿比奎的土坯房與工作室的一切,都散發喬治亞‧
歐姬芙的氣息。牆面、梯子、周遭的景色,與遠處的枯骨。

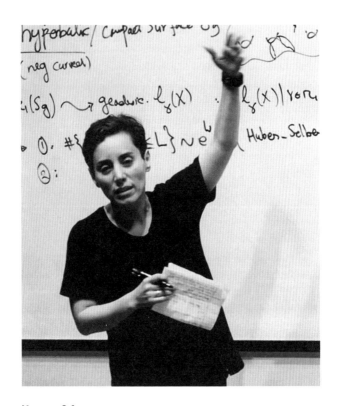

Mar.08

在國際婦女節,我們紀念優雅的伊朗數學家瑪麗安·米爾
札哈尼(Maryam Mirzakhani),她是唯一獲得數學界最高
榮譽菲爾茲獎的女性,也是彎曲空間的大師,凡人無從理
解她那顆彈性心靈裡的天文景觀。米爾札哈尼40歲那年死
於癌症,幾何想像力的女王,從此成為天上的一顆星。

Mar.09

潔西置身在遊行隊伍中。

Mar.10

我在巴黎的日常所需。

Mar.11

洛克威海灘。聆聽我鍾愛的音樂，只要一臺可靠的CD播放機，而在另一個角落，等著上場輪播的是歐涅・柯曼（Ornette Coleman）、菲利普・葛拉斯（Philip Glass）、馬文・蓋（Marvin Gaye）和R.E.M.。

Mar.12

我和麥可・史戴普（Michael Stipe）在華爾道夫酒店，我倆即將被奉入搖滾名人堂，一起步入大廳，心心相印。

Mar.13

這件亞歷山大・麥昆（Alexander McQueen）設計的T恤是
麥可送我的，紀念麥昆的離世。表演時我經常穿上它，一
邊追憶著麥昆，他是布的莫扎特。

Mar.14

在攝影師戴安・阿勃絲（Diane Arbus）生日的這天，我和
她的攝影集《啟示》共度時光，書中精彩呈現她的創作歷
程。凝視她的臉，我想像1970年她走進雀兒喜飯店的大
廳，帶著明確的目的感與永遠在手的相機，她的第三隻眼。

Mar.15

我在洛克威海灘的床。

Mar.16

中國城的和合飯館，80幾年來常受音樂家的光顧。70年代初，我們在CBGB演出完第3場，會動身前往勿街17號，店裡的木桌上飄著烏龍的茶香，一大碗鴨粥不到1美元。它依然開在那裡，樓梯之下，餓鬼來來去去。

Mar.17

我的貝斯手東尼・謝納漢（Tony Shanahan）是愛爾蘭移民
之子，他的父親是一位受人尊敬的麵包師傅；東尼的音樂
家之手，沾滿了愛爾蘭的麵粉與土壤。

Mar.18

我的茶杯，來自潔西的禮物。

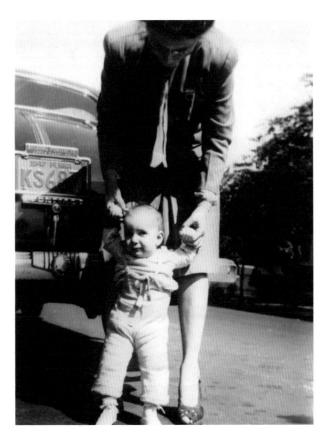

Mar.19

這是我的母親，貝弗莉·威廉斯·史密斯（Beverly Williams Smith），她給予我生命，並引導我跨出第一步。

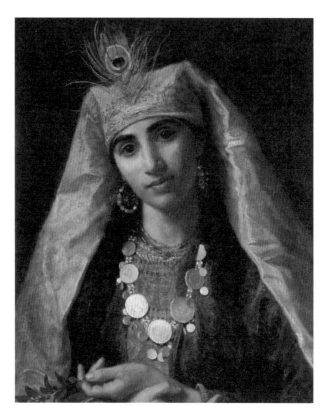

Mar.20

春分，迎來世界說故事日。這是蘇菲・岡恩布里・安德森
（Sophie Gengembre Anderson）繪製的雪赫拉莎德肖像，
她是文學中最魅惑人心的故事編織者，她編織的故事眾所
皆知地流落到蘇丹人手中，他們愛不釋手，決定赦免她一
命。她的遺產是經典的《一千零一夜》。

Mar.21

世界詩歌日，康復中孩童的聖經。

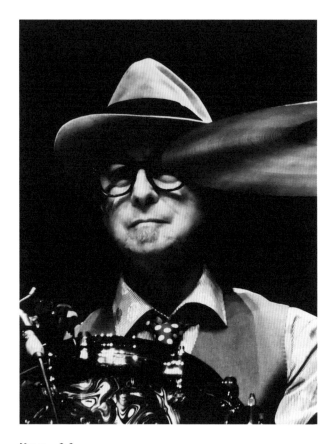

Mar.22

傑・狄・道爾提（Jay Dee Daugherty），銅鈸的冥想大師，
從1975年以來是我非凡的鼓手。

Mar.23

西維吉尼亞州。我聽著《第7號交響曲》時落下一場小
雪，帶走了一切煩憂。

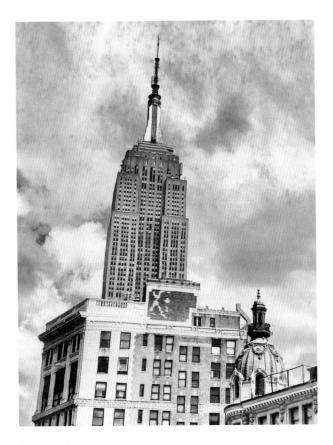

Mar.24

帝國大廈，我們的女王，曾是世界上最高的建築物。如今
高度雖然被超越了，無人能遮蔽她堅忍的美。

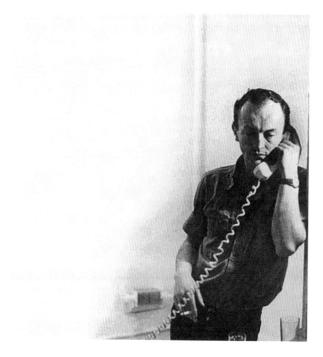

Mar.25

詩人弗蘭克・奧哈拉（Frank O'Hara）──午休時間──
香菸與電話。

Mar.26

這是我另一臺相機，也是我的武器。

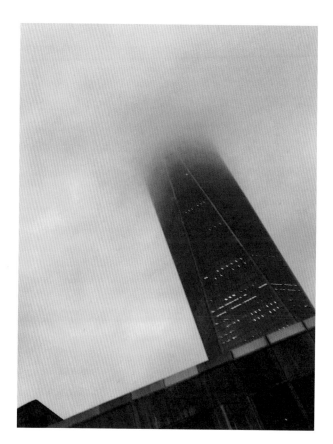

Mar.27

自由塔。雲層掩蓋了建築物的幾何線條。

Mar.28

開羅被檸檬的藥物效用給迷住了。

Mar.29

我從春日大掃除暫時抽身，來諮詢我的兒時導師小露露，
她是惡作劇和想像力的冠軍。

Mar.30

東京。與超人力霸王的近距離接觸。

Mar.31

潔西和我一起自拍。

四月
April

Apr.01

今天是偉大的烏克蘭裔俄羅斯作家尼古拉·果戈里
（Nikolai Gogol）的生日，他曾寫下這句名言：「用得恰到
好處的字，可抵斧頭切砍。」

Apr.02

黑色大衣與手帕。

Apr.03

少了頂峰的黑大衣。

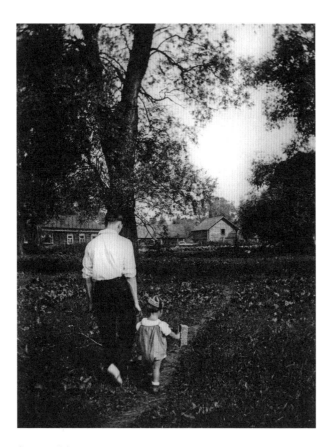

Apr.04

詩人阿爾謝尼・塔可夫斯基（Arseny Tarkovsky）牽著他
的兒子安德烈，常人只能猜想那個孩子的內心世界，他後
來獻給我們《伊凡的少年時代》、《安德烈・盧布列夫》、
《鄉愁》、《犧牲》這一系列影史巨作。在安德烈・塔可夫
斯基（Andrei Tarkovsky）的生日，我們讚頌這對父子。

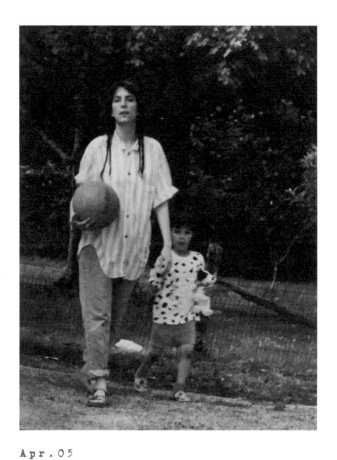

Apr.05

1991年，密西根，小潔西緊跟著我。

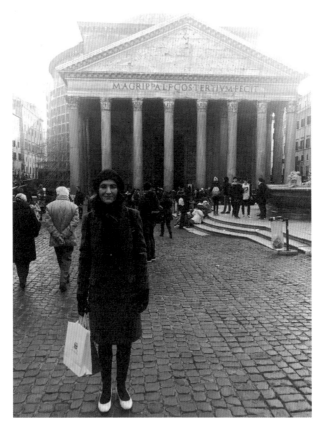

Apr.06

潔西在羅馬的萬神殿前，那裡是年輕的文藝復興大師拉斐爾（Raphael）的葬身處，他在37歲生日當天過世。拉斐爾以俊美的外表和光潔的精神聞名，連大自然都想占為己有。

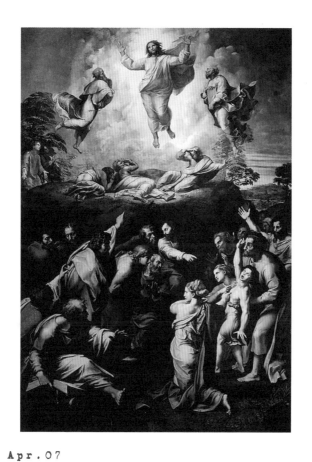

Apr.07

拉斐爾的遺作《耶穌顯聖容》，描繪了變容後的彌賽亞。

Apr.08

東薩塞克斯郡的聖彌格與所有天使教堂墓地。

詩人奧利弗・雷（Oliver Ray）與騷動的墓地近在咫尺。

Apr.09

夏爾・波特萊爾（Charles Baudelaire）在 1821 年今日出生，他相信才華來自童真的回返。這個信念幫助他度過最黑暗的時光，讓他再一次把鋼筆浸入墨水瓶。

Apr.10

這是一條編織於巴塞隆納的棕櫚聖枝,象徵耶穌進入耶路撒冷,人們將斗篷與棕櫚放在他行經的道路上。耶穌明白等在前方的命運,接納了這個短暫的凱旋時刻,準備承擔後果。

Apr.11

繪畫的能量，導引著安德烈・盧布列夫（Andrei Rublev）
的路途。

Apr.12

山姆閱讀著貝克特（Samuel Beckett）的作品。肯塔基州，
米德韋。

Apr.13

偉大的愛爾蘭劇作家薩繆爾·貝克特出生於1906年的13
號星期五,他是山姆·謝普的文學英雄,山姆能一字不漏
朗讀貝克特作品的完整段落。我們經常引用他的臺詞:「我
不能繼續,我會繼續。」無論在任何狀況下,總會逗我倆
發笑。

Apr.14

安・沙利文（Anne Sullivan），帶領年輕的海倫・凱勒
（Helen Keller）走出黑暗的美國老師。她生日這天，我們
感念所有老師的慷慨與犧牲。

Apr.15

聖週五，布宜諾斯艾利斯的雷科萊塔公墓。

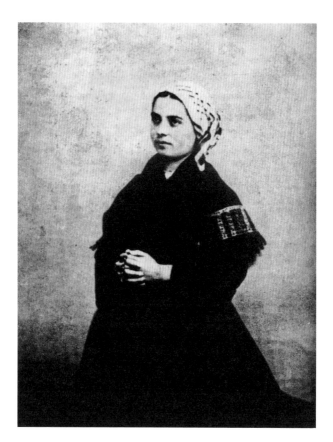

Apr.16

儘管她短暫的一生充滿犧牲及肉體的苦痛，來自盧爾德的
農家女伯爾納德‧蘇比魯（Bernadette Soubirous）在岩洞
中看見異象，聖母顯靈湧出了治癒之泉，強化他人的信仰。

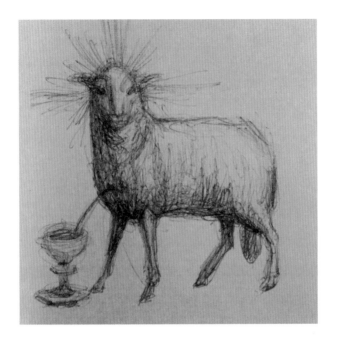

Apr.17

祂復活了。e.g. 沃克（e.g. walker）繪製的神祕羔羊。

Apr.18

尚・惹內（Jean Genet），詩人、劇作家、作家和行動主義者，他在巴黎過世，卻被安葬於丹吉爾—得土安—胡塞馬的港城拉臘什，一座近海的古老西班牙公墓，被野花的香味、刺鼻的鹽味和孩童的笑聲圍繞著。

Apr.19

在詩人的墓前，孩子阿尤布遞給我一朵絲綢玫瑰，一個小
小的奇蹟。

Apr.20

烏魯魯。夢的構成。

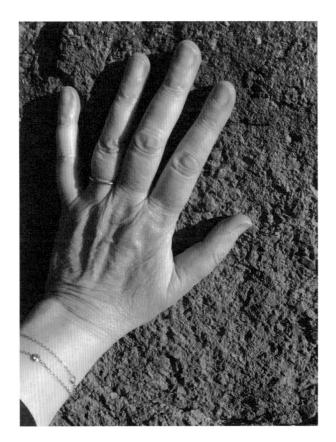

Ａｐｒ.２１

有幸觸摸它神聖的皮膚。

Apr.22

世界地球日。

向大自然祈求

如果我們視而不見，如果我們背離自然，那座靈魂的花園，
她會報復我們。蝗蟲過境的哭嚎聲
取代了鳥鳴，熾熱的雨林發出
可怕的劈啪聲，泥炭地悶燒，海平面上升，
大教堂被洪水淹沒，北極冰棚融化，西伯利亞
森林大火，白化後的大堡礁像被遺忘聖徒的
骨骸。如果我們視而不見，辜負
對自然的祈求，物種將會消亡，蜜蜂
與蝴蝶會滅絕。
大自然徒留一個
空殼，宛如廢棄蜂巢的
鬼魂。

Apr.23

珍寶的小角落：我父親的杯子，我的衣索比亞十字架，山
姆的小刀，放蕩者的指環。

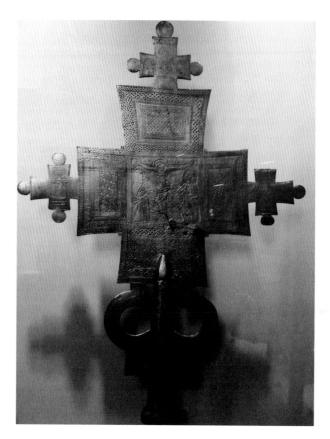

Apr.24

衣索比亞的禮儀十字架代表永生，包含精緻的格紋，由各種和諧的小系統構成一個複雜的世界。

Apr.25

巴黎，第13區的傑克旅社。1986年4月15日，尚·惹內
死在二樓的小房間裡，他為咽喉癌所苦，用最後的時日校
對著《愛的囚徒》。

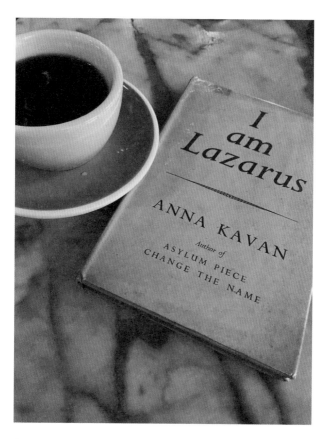

Apr.26

咖啡與安娜‧卡文（Anna Kavan）的書，在謎樣的e.g.沃
克生日這天。

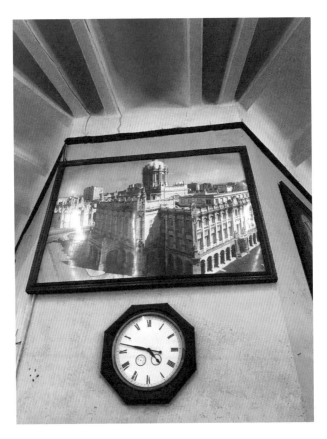

Apr.27

墨西哥城。哈瓦那咖啡廳牆上有個時鐘，荒野偵探相約在
鐘下碰面、鬥嘴、寫作並暢飲龍舌蘭酒。

Apr.28

今天是智利詩人與作家羅貝托・博拉紐
（Roberto Bolaño）的生日，在他短暫生命的
盡頭，他坐在這把椅子上，向20世紀撒了
張網，把它的衰退清楚地捕捉進千禧年第一
部巨作《2666》。

Apr.29

這些日子，計畫依然樂觀地制定，即使知道很大的機率它
們不會發生。然而，想像力總會勝出，我們能在那裡遨遊
任何地方，省略懷疑的情節。

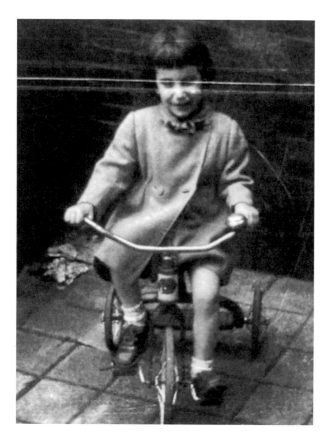

Apr.30

1951年，賓夕法尼亞州的日耳曼敦。一幅純粹幸福的影像
——我第一輛腳踏車。穿著復活節的外套，我準備騎入這
個世界。

五月
May

May.01

在我年輕時，五朔節也稱兒童節，是絲帶和白色禮服亮相
的時候。孩童在明亮的田園中轉著圈，編織野花的花環。

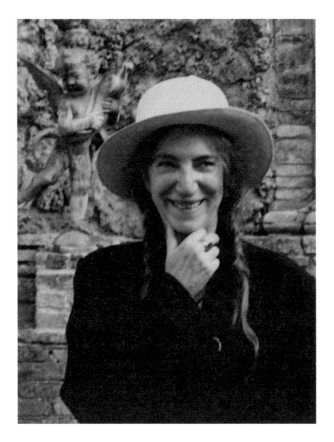

May.02

我在塔奇文丘里市立美術館的花園裡留影，那是一座袖珍的美術館，收藏著聖塞萊斯廷的拖鞋。我是那裡的熟客，常去拜訪安德烈・德爾・委羅基奧（Andrea del Verrocchio）的雕塑《小天使與海豚》，它坐落在一個不起眼的噴泉上。

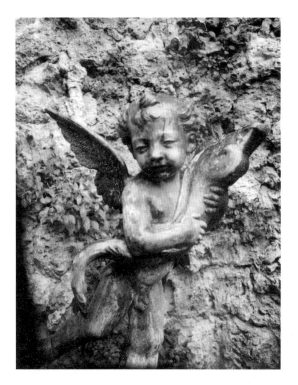

May.03

雕塑的主角，也稱小天使，以螺旋式的設計聞名，每個角
度都有觀看的重點。但他那張善解人意的小臉最是觸動
我，一次次把我帶回來。

May.04

我對生活中的細瑣之物充滿了感激，譬如我的眼鏡，少了它我將無法閱讀。

May.05

我床頭的書櫃，每本書都是一段旅程。

May.06

旅途中，我在丹麥伊埃斯科城堡的壁龕裡偶然發現了這個
洗衣籃，細緻的光線下，籃子喚起了我母親把床單掛在繩
子上晾乾的回憶。

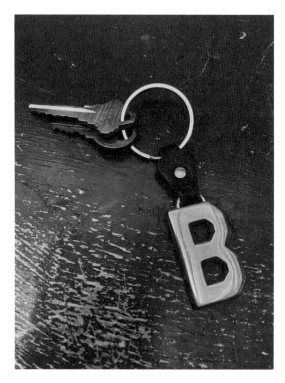

May.07

這是我母親的鑰匙圈，B 代表貝弗莉，她總是將它
放在居家服的口袋裡。

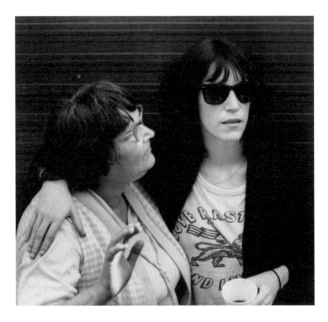

May.08

祝天下的母親母親節快樂，她們手握打開孩子心房的鑰匙。

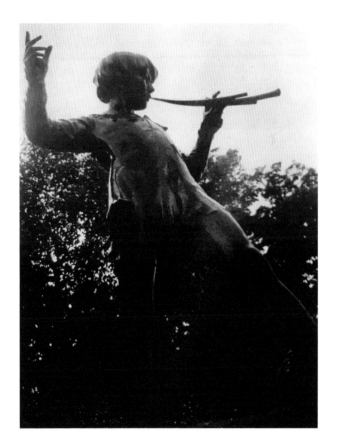

May.09

J‧M‧巴里（J. M. Barrie）個頭不高，出色的說故事能力
卻讓他鶴立雞群，長大後他帶給我們不朽的《彼得潘》。
巴里委託工匠在肯辛頓公園建造這座雕像，彼得在那裡展
開他初次的冒險。雕像旁時常圍繞著生氣勃勃的小孩子，
渴望飛翔。

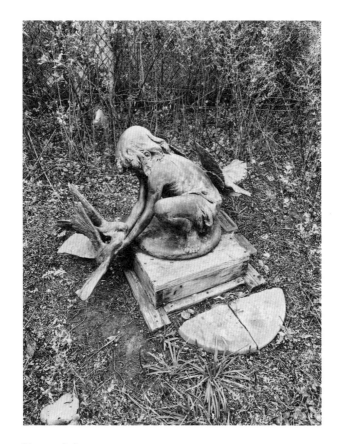

May.10

我花園裡的這座男孩與鳥雕塑，總讓我想起夢幻島上的迷失男孩。當四下無人阻撓他們施展魔法，青銅鳥就會展翅高飛。

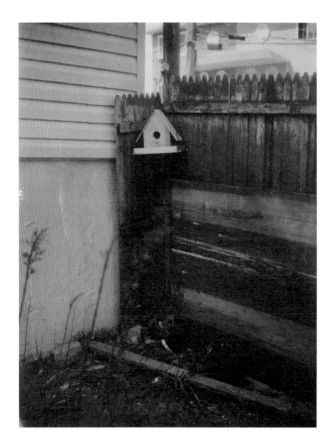

May.11

塞內卡·西布林（Seneca Sebring）和他的父親替我的平房
造了這座小鳥舍，也許有一天我會在裡頭發現嬌小的青銅
雛鳥。

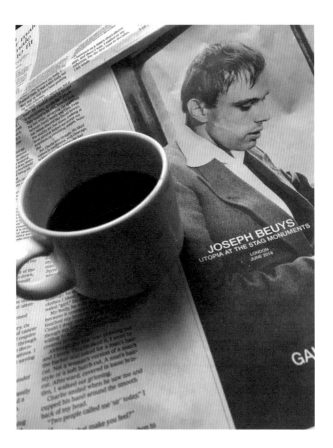

May.12

藝術家的生日，在蘇黎世喝杯咖啡。

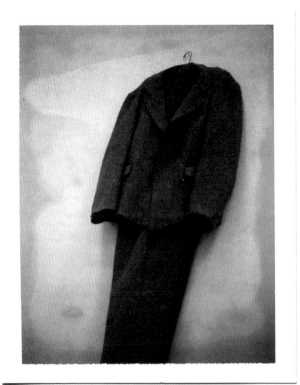

May.13

這是約瑟夫・博伊斯（Joseph Beuys）的毛氈西裝，掛在蘇黎世一家藝廊的牆上。我替它拍了一張拍立得，塞進口袋的暗房，片刻後撕開底片，顯露出一位藝術家的西裝，他的作品就是他的行動主義。

May.14

莫斯科，大薩多瓦亞街10號。米哈伊爾‧布爾加科夫
（Mikhail Bulgakov）在這棟公寓裡創造了撒旦的化身沃蘭
德教授，他鬼鬼祟祟出沒在樓梯間的牆上。

May.15

米哈伊爾・布爾加科夫，1891 年的今日在基輔出生。他贈
與人類一部真正的傑作《大師與瑪格麗特》，書中包含不
朽的宣言：「手稿永不滅。」

May.16

一座灼熱的白天與神聖的黑夜交替的城市,從我曾經熟悉的紐約轉變而來。但無論如何,它依然是我的城市。

May.17

我的舊義大利牛仔靴陪我經歷過許多跋涉，直到把鞋底都
穿破了。有天晚上，它們似乎在慫恿我把工作放下，重新
啟程吧。我穿上它們，坐在書桌前寫了整晚，夠冒險了。

May.18

瑪格・芳登（Margot Fonteyn）的舞鞋。珍珠項鍊則是先生送我的40歲生日禮物。

May.19

每天我都提醒自己何其幸運，能成為自我的主宰，並有充
足的糧草去打仗。

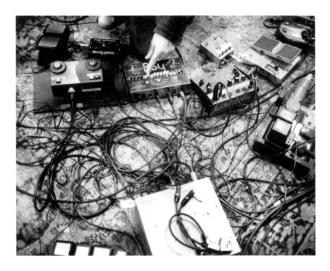

May.20

效果器是製造共鳴的專家：一場喧囂的季風，一座嘈雜的
教堂，一顆哭泣之心的殘響。

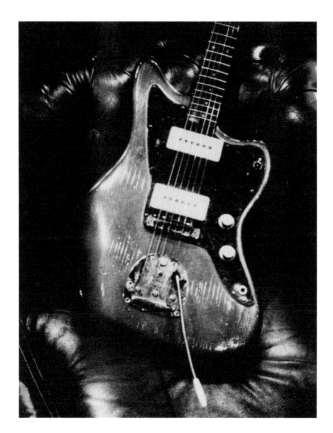

May.21

這把 Fender 爵士大師電吉他屬於凱文·希爾茲（Kevin Shields）所有，今天生日的他，創建了美得震耳欲聾的「我的血腥情人節」樂團。

May.22

生日快樂，史蒂文・西布林（Steven Sebring），直觀的遠見者。

May.23

安娜·阿赫瑪托娃（Anna Akhmatova）出生於敖德薩，
是俄羅斯最重要也最勇敢的詩人之一。她的作品被史達林
政權查禁，在殺戮與肅清的籠罩下，記錄了箝制人心的恐
懼。雖然置身於磨難中，她輝煌的詩歌反映了對熱情和虔
誠的愛永不滿足的求索。

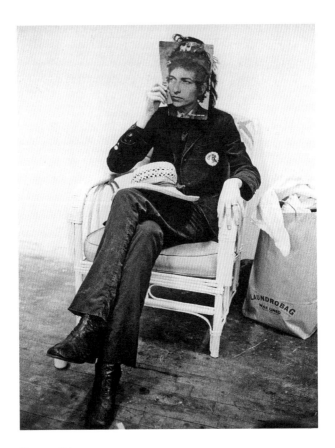

May.24

1971年，紐約市。戴上面具向面具販子表達敬意。生日快樂，巴布‧狄倫（Bob Dylan）。

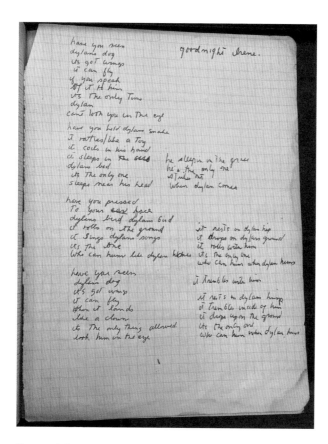

May.25

1971年春天，我和山姆・謝普在雀兒喜飯店夢見了巴布・狄倫。那個下午我寫下〈犬之夢〉的歌詞，一首狄倫的催眠曲。

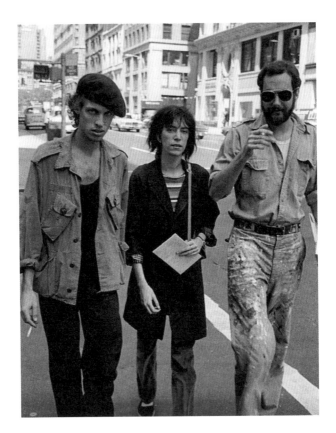

May.26

1976年，紐約市。我和這天出生的鋼琴家理查・索爾
（Richard Sohl），以及畫家卡爾・阿普費爾茲尼特（Carl
Apfelschnitt）一同漫步在第6大道。這兩位有天賦的男人
幾日內相繼過世，都太年輕了。理查作為佩蒂・史密斯樂
團的共同創建者、獨樹一格的伴奏者與摯友，始終與我們
同在。

May.27

牛仔與梔子花，犬的力量。

May.28

我工作室的一隅，因紐約的光線而飽滿。

May. 29

灰盒裡裝著東尼·「小太陽」·格洛弗（Tony "Little Sun" Glover）的口琴，他是沉靜之人、敬業的音樂家，也是一名作家。裡頭塞了一張泛黃的紙條，把口琴標記為「老漏水」。這是他妻子送給我的，三倍寵愛。

May.30

在陣亡將士紀念日，我們銘記士兵的犧牲。盧昂撒落著一個鄉下姑娘的骨灰，她為了拯救法國而戰。凡爾登有一片白色十字架的海洋，每根紀念著一名士兵，他曾是無憂的男孩，在田野間奔跑。

May.31

潔西在紐澤西肯頓的哈雷公墓閱讀《草葉集》。華特・惠特曼（Walt Whitman）預示了我們內心的共通性，把愛和鼓勵投射給後代的青年詩人。

六月
June

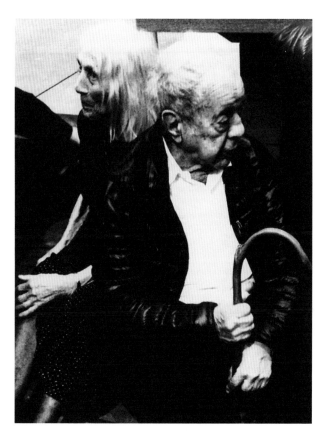

Jun.01

藝術家瓊・莉芙（June Leaf）在惠特尼美術館替她舉辦的
「思想無限」個展會場，身旁是攝影師丈夫羅伯特・法蘭克
（Robert Frank）。兩個全然獨立的個體，卻心意合一。

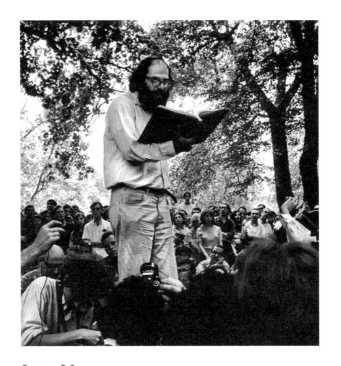

Jun.02

艾倫・金斯堡，1966年在華盛頓廣場公園，把詩歌當麵包奉上。

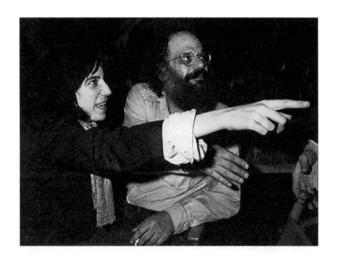

Jun.03

紀念這位偉大的詩人、行動主義者和我的朋友，在他的誕
生日。

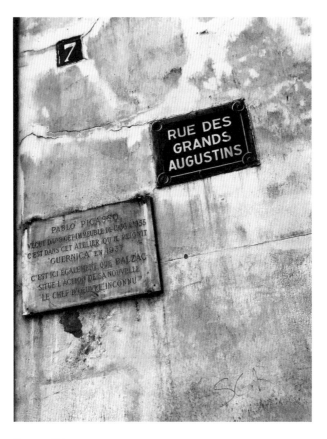

Jun.04

1937年6月4日，巴勃羅・畢卡索（Pablo Picasso）在大奧
古斯丁街7號的畫室完成了偉作《格爾尼卡》，作為他反對
戰爭、法西斯主義與連帶暴行的宣言。

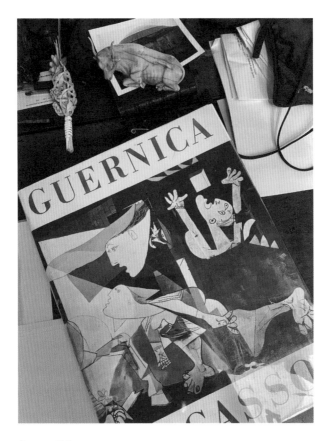

Jun.05

佛朗哥元帥下令的空中轟炸，在幾小時內摧毀巴斯克的小
鎮格爾尼卡。畢卡索發憤工作了35天，畫下他的回應。藝
術與戰爭，都需一生的時間來檢驗。

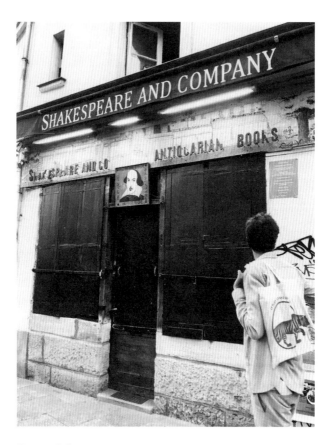

Jun.06

在河的左岸，與塞納河及聖母院只有幾步之遙，是一家70
多年來看顧著作家與書迷的珍貴書店，店裡甚至提供了幾
張行軍床給疲倦的詩人。

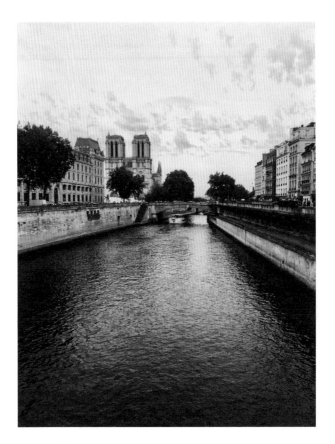

Jun.07

塞納河流經巴黎的心臟，水流中反射著岸邊的藝術家、戀
人，與一座大教堂燃燒過後的遺跡。

Jun.08

一艘由男孩建造的船。納米比亞的迪亞茲角。

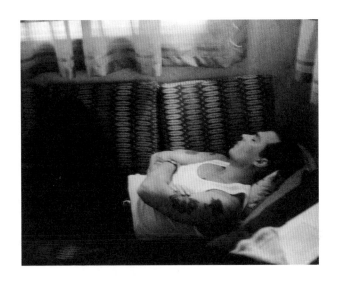

Jun.09

在聖胡安，搭乘瓦若里羅亞之船。一個雙子座進入夢鄉。

Jun.10

哀悼建築，聖母院，
2019年6月。

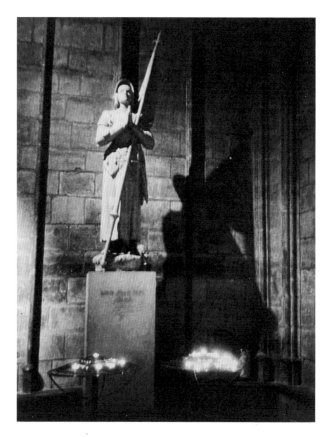

Jun.11

大教堂裡矗立著聖女貞德的雕像，我忍不住猜想雕像是否
倖存於火焚，有別於她的本尊。

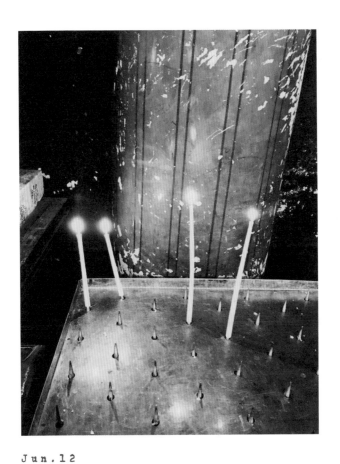

Jun.12

在聖日耳曼德佩修道院,點燃紀念逝者的蠟燭。

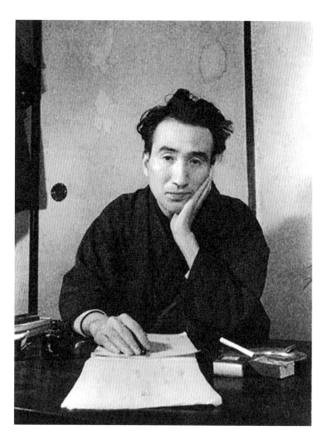

Jun.13

偉大的日本作家太宰治形容自己是高貴的流浪者，不過他
寫作時的耐性，可比齋戒中的抄寫員。他結束了自己的性
命，靈魂在《人間失格》的書頁中閃爍著。

Jun.14

萬歲！萬歲！寫作好過死亡。

Jun.15

我已故的弟弟陶德，他熱愛圓桌會議，出任我們這一家的
騎士。生日快樂，我的心頭肉。

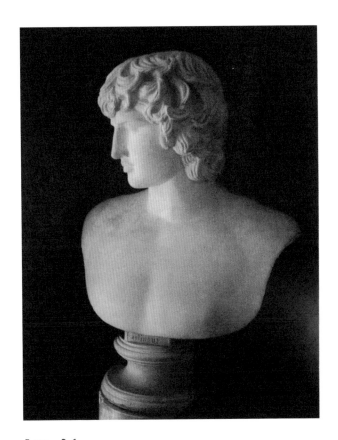

Jun.16

阿波羅的半身像，在莫斯科的托爾斯泰故居。

Jun.17

我欣賞她的衣裳。身世成謎。

185

Jun.18

衣架，巴黎貝爾阿米酒店。

BY THE PRESIDENT OF THE UNITED STATES OF AMERICA.

A Proclamation.

Jun.19

今天是六月節，在這個歡慶的日子，願遭受不人道奴役之
人都能莊嚴地被牢記。

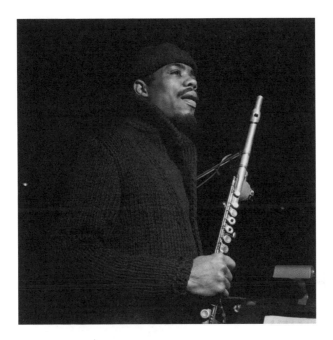

Jun.20

艾瑞克‧多爾菲（Eric Dolphy）的音樂作品具有多重面
向，讓人深深著迷。可惜他過早離開我們，如同其他年輕
的先知。

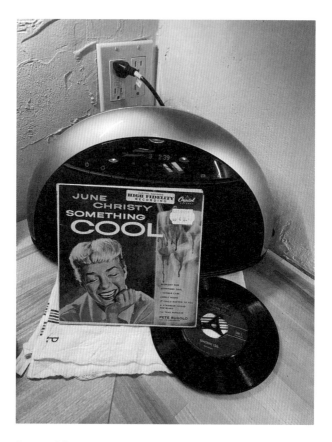

Jun.21

在家聽著瓊‧克里斯蒂（June Christy）的〈酷玩意〉，她
有一頭絲柔的金髮，在夏至這天去世。

Jun.22

這張略顯破舊的傳單宣告了一場難忘的演唱會：我的樂團
和弗雷德的音速集會樂團共演。大夥都把擴音器開得很大
聲；弗雷德、理查和伊凡．克拉爾（Ivan Král）都還活著；
一切皆有可能。

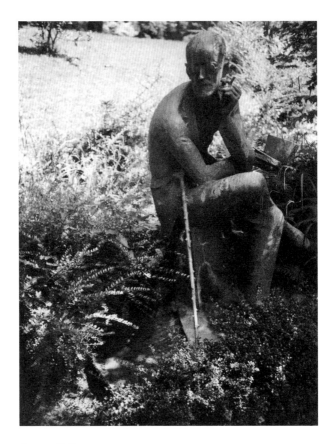

Jun.23

詹姆斯・喬伊斯的雕像盤腿坐在山上，手裡拿著一本書，
在蘇黎世靜謐的弗朗特恩公墓守望著他家族的土地。

Jun.24

我想著約翰娜・施皮里（Johanna Spyri）寫下了《海蒂》。
我想著喬伊斯、達達主義的誕生和伏爾泰酒館。我想著羅
伯特・瓦爾澤（Robert Walser）在人生盡頭走入聖誕節的
雪地。

Jun.25

潔西在維洛納的街頭閒逛。

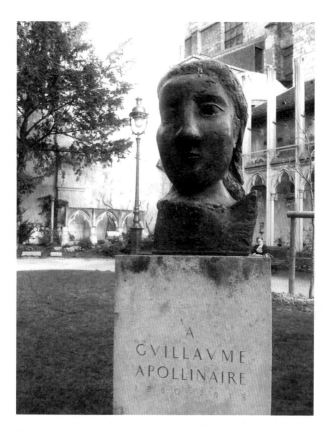

A
GVILLAVME
APOLLINAIRE

Jun.26

巴黎的聖日耳曼德佩區。絕對的現代詩人紀堯姆·阿波里
奈爾（Guillaume Apollinaire）1918年死於西班牙流感，
1959年，畢卡索獻上藝術家朵拉·瑪爾（Dora Maar）的
半身像紀念這位詩人。人們能清楚瞧見阿波里奈爾的臉，
轉化成宏偉頭像上的青銅輪廓。

Jun.27

我的女兒在羅馬,她是如此獨立自主又空靈脫俗,與大自然的迫切需求緊密相連著。生日快樂,潔西·巴黎絲·史密斯(Jesse Paris Smith)。

Jun.28

出生於這天的攝影師林恩・戴維斯（Lynn Davis），贈與我
這幀壯麗的冰塊影像，顯示了大自然悲劇性的不確定。

Jun.29

這是白雪，以刻在她上頭的那些特質被銘記。

Jun.30

這是潔西的教母，藝術家佩蒂・哈德森（Patti Hudson），
她的笑容透露著永遠存在的善良。生日快樂，佩蒂，我們
愛妳純淨如雪的靈魂。

七月
July

Jul.01

我破花園裡的一切都是野生的。

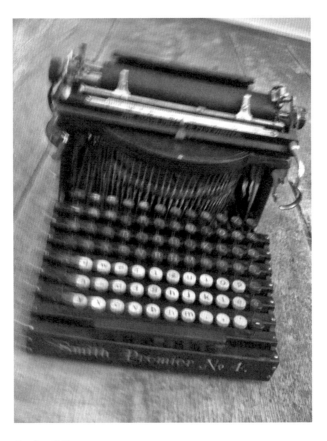

Jul.02

紀念赫曼‧赫塞（Hermann Hesse）的生日，這是他寫下傑作《玻璃珠遊戲》的史密斯總理牌4號打字機。

Jul.03

在作家法蘭茲・卡夫卡（Franz Kafka）的生日，我在布拉格查理大橋旁的咖啡館，作著關於他的清醒夢。

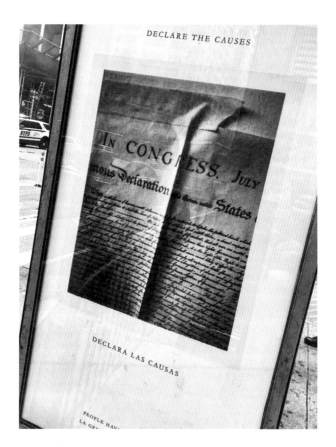

Jul.04

用紐約市的街頭藝術慶祝自由——這張拍立得照片放大了
《獨立宣言》的細節，它在 1776 年 7 月 4 日被議會批准。

Jul.05

我弟弟的海軍旗，由他捆綁妥當，將永存於他的記憶中。

Jul.06

今天是芙烈達・卡蘿（Frida Kahlo）的生日。雖然她的身
體常被限制在床上，她的革命之心無法被禁錮。

Jul.07

藍色之家，科約阿坎區。芙烈達的拐杖，陳列在芙烈達·卡蘿博物館。凡是她踏過的地方，地面都隨之震動。

Jul.08

紅斑脈蛺蝶，在肯塔基州的米德蘭斷氣。

Jul.09

「你知道我們存在嗎？」

——吉姆・莫里森（Jim Morrison）

蝴蝶的尖叫聲，在巴黎靜默，1971年7月。

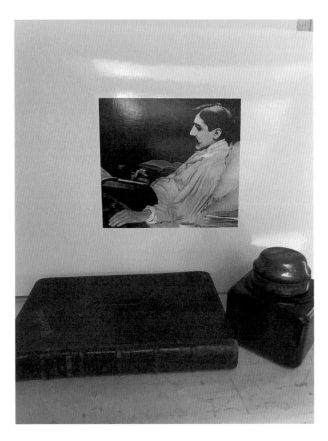

Jul.10

馬塞爾·普魯斯特（Marcel Proust）在病床上手寫的數千頁文稿中，體現了記憶。

Jul.11

年輕的法國偵探解開消逝時光之謎。

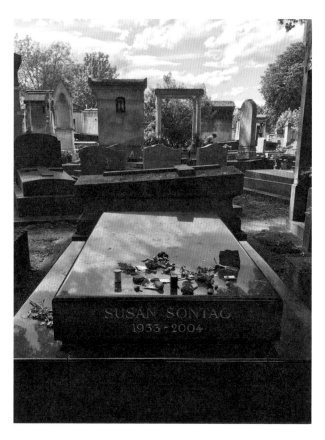

Jul.12

蘇珊‧桑塔格（Susan Sontag）在蒙帕納斯公墓的安息地；
墓碑拋光的表面反射著樹影和天空。

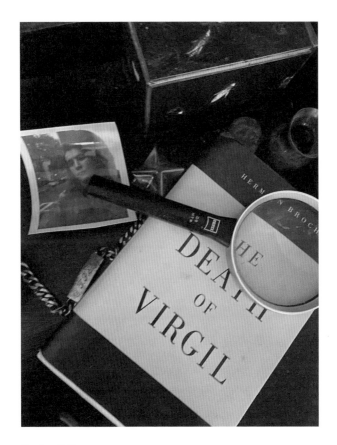

Jul.13

蘇珊有一座龐然有序的圖書館，她建議我熟讀奧地利文學，並引薦我認識其中一部分，包括約瑟夫・羅斯（Joseph Roth）、羅伯特・穆齊爾（Robert Musil）、托馬斯・伯恩哈德（Thomas Bernhard）和赫爾曼・布洛赫（Hermann Broch）。我偏愛布洛赫，他對維吉爾施下的咒語讓我心蕩神馳。

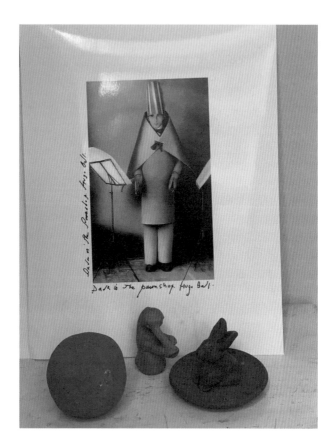

Jul.14

1916年的巴士底日，達達運動的創始人雨果・鮑爾（Hugo Ball）向世人發表了他的宣言——「達達是世界的靈魂，達達是當舖。」

Jul.15

一隻貓無聲無息地在胡安・米羅（Joan Miró）的馬洛卡工
作室餓成了木乃伊。一個讓人良心不安的遺物。

Jul.16

聖方濟在今日被封為聖徒，他守護著我的廚房。

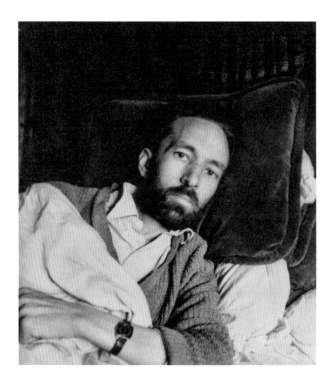

Jul.17

二戰期間，呂克·迪特里希（Luc Dietrich）在巴黎替雷內·道馬爾（René Daumal）拍下了這張肖像，就在這位神祕作家死於結核病的前幾天。雖然道馬爾留下《類比之山》未完的手稿，臨終前恣意揮灑的文句保存了他奔放的精神。

Jul.18

納爾遜‧霍利薩薩‧曼德拉（Nelson Rolihlahla Mandela）
年輕時是一名拳擊手，後來以族名馬迪巴崛起，帶來和解
的聲音，愛的聲音。

Jul.19

莫斯科的凱旋廣場。在弗拉基米爾‧馬雅可夫斯基
（Vladimir Mayakovsky）生日這天，想起他的作品，他兼具
詩人與惡棍的氣質，贈與我們的詩歌和他本人一樣深具革
命性。

Jul.20

在《銀翼殺手》的故事中，魯格・豪爾（Rutger Hauer）
把自己的人性灌注到羅伊・巴蒂的仿生人心臟。謹記這位
演員，他飽含巴蒂的力量，從獵戶座的肩膀上啟航，看見
我們人類難以置信的事情。

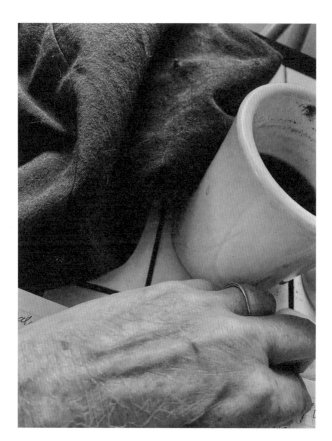

Jul.21

掙扎。

Jul.22

捷克共和國的特魯特諾夫。這個世界，有時候看起來很瘋
狂。

`Jul.23`

很多事都需要想一想。

Jul.24

大阪的濟仁寺，向創作《羅生門》的偉大日本作家芥川龍
之介致敬時點亮的香爐。他害怕愚行，追求和平，在這一
天自我了斷。

Jul.25

隨著煙霧升起，人們可以想像他凝視著聖物，文字像古老
的符咒散開。

Jul.26

山姆在肯塔基州的阿迪朗達克椅子。我們會坐在一起喝咖啡，談論寫作，或只是靜靜地看著太陽下山。

Jul.27

在他的過世日，山姆·謝普的斯泰森牛仔帽。

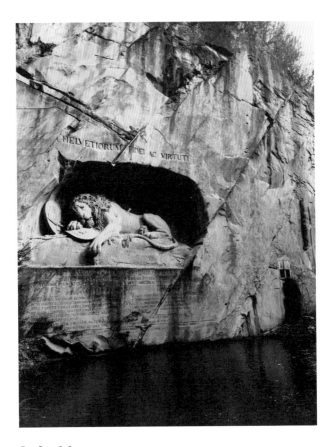

Jul.28

琉森的獅子，身負重傷，夢著他的驕傲。

Jul.29

1982 年在紐澤西的曼圖亞。我父親曾說，人生就像高爾夫球賽，每當你想扔開球桿，就會抓下一隻小鳥或一桿進洞，把你重新拉回賽場上。生日快樂，爸爸，願好球比比皆是。

Jul. 30

艾蜜莉・勃朗特（Emily Brontë）在《咆哮山莊》裡鏡射了
自己倔強的靈魂，她讓孤魂野鬼在書頁間永生，也和忠實
的獒犬奇普在那片野地上漫遊。

Jul.31
─────────

我狂野如初的花園，生機處處。

八月
August

Aug.01

吉姆‧卡羅（Jim Carroll）的床，在他生日這天銘記這位詩人與表演者。今日也是赫爾曼‧梅爾維爾（Herman Melville）和傑瑞‧加西亞（Jerry Garcia）的生日，一群美麗的夢想家。

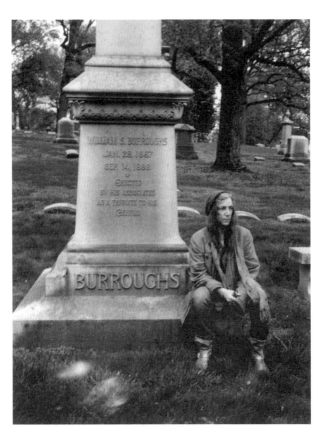

Aug.02

聖路易的貝爾方丹公墓。這座樸實無華的墓碑屬於受人
敬愛又惡名昭彰的垮世代之父威廉·蘇厄德·布洛斯
（William Seward Burroughs），就豎立在他祖父布洛斯一世
的紀念碑旁，他是機械計算機的發明者。

Aug.03

北倫敦，濟慈故居。詩人約翰‧濟慈（John Keats）
的病床，空氣中似乎飄散著他在夜晚咳出的光亮
塵埃。

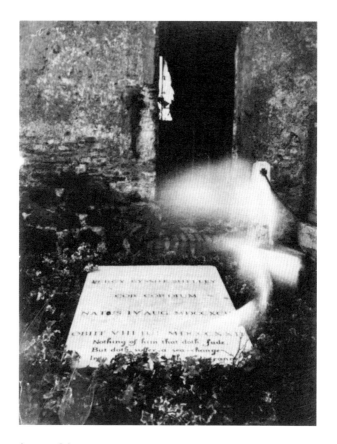

Aug.04

離濟慈的墳墓不遠，羅馬的新教墓地安葬著詩人珀西・比
希・雪萊（Percy Byssche Shelley）。在他生日的早晨，我對
準鏡頭的焦距，雪萊躁動的精神似乎冉冉升起，進入了景
框。

Aug.05

我兒子傑克森·弗雷德里克·史密斯（Jackson Frederick
Smith）在今天出生，他是我們家的保護者，也是喜悅之
源。

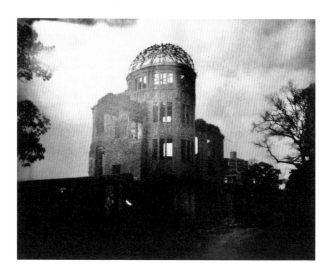

Aug. 06

一個幽靈般的見證:原爆穹頂。二戰結束時,它是廣島唯一挺住原子彈災難性破壞的建築物。合唱的聲音響起:記住共有的人性,其餘一切皆為塵土。

BOMB

Budger of history Brake of time You Bomb
Toy of universe Grandest of all snatched-sky I cannot hate you
Do I hate the mischievous thunderbolt the jawbone of an ass
The bumpy club of One Million B.C. the mace the flail the axe
Catapult Da Vinci tomahawk Cochise flintlock Kidd dagger Rathbone
Ah and the sad desperate gun of Verlaine Pushkin Dillinger Bogart
And hath not St. Michael a burning sword St. George a lance David a sling
Bomb you are as cruel as man makes you and you're no crueller than cancer
All man hates you they'd rather die by car-crash lightning drowning
Falling off a roof electric-chair heart-attack old age old age O Bomb
They'd rather die by anything but you Death's finger is free-lance
Not up to man whether you boom or not Death has long since distributed its
categorical blue I sing thee Bomb Death's extravagance Death's jubilee
Gem of Death's supremest blue The flyer will crash his death will differ
with the climber who'll fall To die by cobra is not to die by bad pork
Some die by swamp some by sea and some by the bushy-haired man in the night
O there are deaths like witches of Arc Scarey deaths like Boris Karloff
No-feeling deaths like birth-death sadless deaths like old pain Bowery
Abandoned deaths like Capital Punishment stately deaths like senators
And unthinkable deaths like Harpo Marx girls on Vogue covers my own
I do not know just how horrible Bombdeath is I can only imagine
Yet no other death I know has so laughable a preview I scope
a city New York City streaming starkeyed subway shelter
Scores and scores A fumble of humanity High heels bend
Hats whelming away Youth forgetting their combs
Ladies not knowing what to do with their shopping bags
Unperturbed gum machines Yet dangerous 3rd rail
Ritz Brothers from the Bronx caught in the A train
The smiling Schenley poster will always smile
Impish Death Satyr Bomb Bombdeath
Turtles exploding over Istanbul
The jaguar's flying foot
soon to sink in arctic snow
Penguins plunged against the Sphinx
The top of the Empire State
arrowed in a broccoli field in Sicily
Eiffel shaped like a C in Magnolia Gardens
St. Sophia peeling over Sudan
O athletic Death Sportive Bomb
The temples of ancient times
their grand ruin ceased
Electrons Protons Neutrons
gathering Hesperean hair
walking the dolorous golf of Arcady
joining marble helmsmen
entering the final amphitheater
with a hymnody feeling of all Troys
heralding cypressean torches
racing plumes and banners
and yet knowing Homer with a step of grace

A u g . 0 7

格雷戈里・科爾索（Gregory Corso）是最年輕也最挑釁的
垮派詩人，在他冗長而富爭議的詩句中，對炸彈的嘲諷式
接納常被人誤解，一如他本人與其他垮世代的傑出心靈。

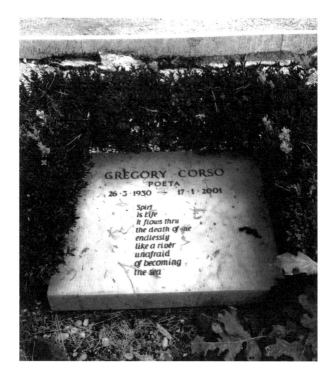

GREGORY CORSO
POETA
26·3·1930 → 17·1·2001

Spirit
is life
It flows thru
the death of me
endlessly
like a river
unafraid
of becoming
the sea

Aug.08

格雷戈里深愛浪漫派詩人，死後就葬在雪萊的腳下，雖然
墓碑上「精神」一字拼錯了，卻也符合格雷戈里惡作劇般
的行事風格。

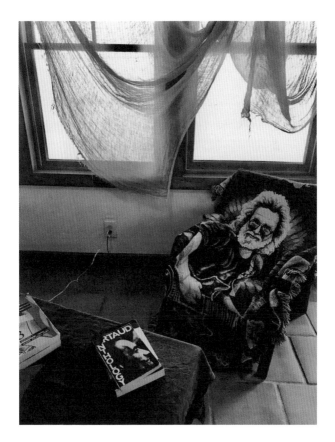

Aug.09

在傑瑞‧加西亞過世的日子，我坐在最愛的椅子上，聽著死之華樂團。「注意每一扇窗，每一個早晨，每一個夜晚，每一天。」

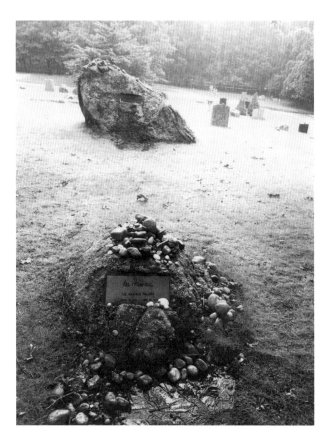

Aug.10

抽象表現主義畫家李·克拉斯納（Lee Krasner）安葬在紐
約斯普林斯的綠河公墓。多年之前，她的丈夫傑克森·波
拉克（Jackson Pollock）在當地出土了一顆巨大的石頭，作
為雕塑的材料。如今那顆石頭標示著她的墓地，一個完美
的結合。

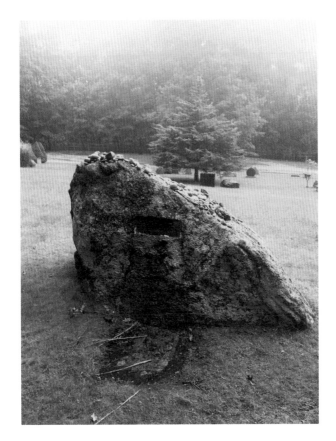

Aug.11

波拉克是 20 世紀最重要的藝術家之一，克拉斯納選擇這
顆威嚴的巨礫作為丈夫墓地的標誌。苔蘚和地衣飛濺在表
面，一如波拉克畫作上滴落的顏料與線條，是大自然向他
激烈創作過程的敬禮。

Aug.12

這張漢斯・納穆特（Hans Namuth）拍攝的傑克森・波拉
克和李・克拉斯納的合照，是先生給我的，掛在我們密西
根家屋的廚房，替我倆引路。

BLUE POLES

Mother as I write the sun dissolves
Blood life streaming cross my hand
And these words, these words
Hope dashed immortal hope
Hope streaking the canvas sky
Blue poles infinitely winding, as I write, as I write
Blue poles infinitely winding, as I write, as I write

We joined the long caravan
Hungry dreaming going west

We buried him by the river
Blue poles infinitely winding, as I write, as I write
Blue poles infinitely winding, as I write, I write

Aug.13

我寫的歌〈藍色的極點〉,歌名來自波拉克最優秀的畫作
之一,歌詞敘述大蕭條年代面臨的艱苦,隱喻克拉斯納與
波拉克的個人掙扎,或許也有我們的影子。

Aug.14

奧斯陸的市政廳前站立著一尊低調的漁夫雕像，他手拿漁
網，海鷗在身旁展翅。

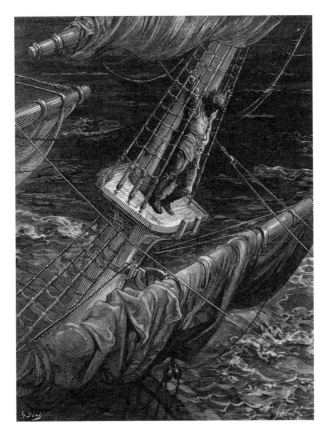

Aug.15

這是古斯塔夫・多雷（Gustave Doré）替富有洞見的詩人
山繆・柯立芝（Samuel Coleridge）的大作《古水手之歌》
繪製的插圖，書中講述了被詛咒水手的磨難，他的箭，射
穿了一隻馴良信天翁的心。

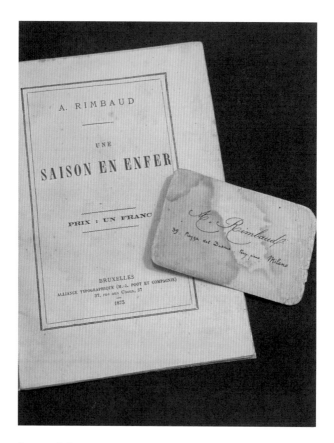

Aug.16

1873年8月，亞瑟·韓波（Arthur Rimbaud）與心魔搏
鬥，完成了《地獄一季》。這是韓波自行出版的版本以及
他的名片，世間只有3張。

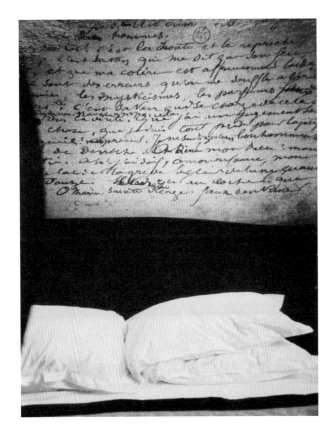

Aug.17

在帕維隆女王酒店，住客能在韓波手稿的忠實摹本下作夢。奇幻的夢境中，追溯著每一個字的來歷，感覺既神奇又苦澀。

Aug. 18

伊妮德・斯塔基（Enid Starkie）是一位出色的愛爾蘭學者，她的韓波傳記是第一部描繪出他在東非的求索，並捕捉到早逝的韓波神話氣質的書籍。在她生日這天，我感念她孜孜不倦的研究成果，對身為年輕讀者的我意義重大。

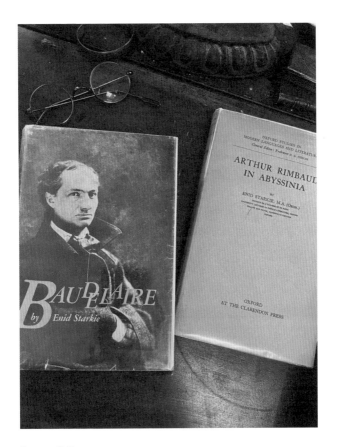

Aug.19

兩本寶貝的書，都由斯塔基撰寫，我在斯特蘭德書店一個
爬滿灰塵的書架上發現了它們。1973年夏天，我曾在書店
的地下室工作。

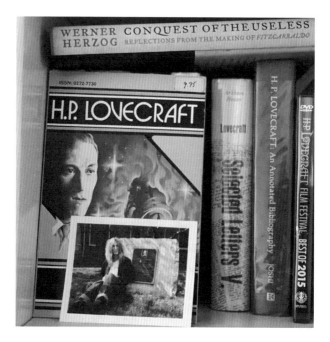

Aug.20

宇宙恐怖之父 H・P・洛夫克拉夫特（H. P. Lovecraft）在
今日出生，他是心思複雜又扭曲的天才，死的時候窮困潦
倒，無人聞問。除了對黑暗面的偏執，他的《克蘇魯神話》
迷惑了一代代科幻小說家，啟發他們去尋找另類的宇宙。

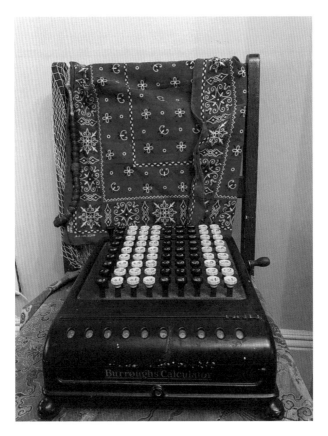

Aug.21

布洛斯一世發明的計算機在 1888 年 8 月 21 日獲得專利，後
方是他孫子威廉戴過的頭巾。

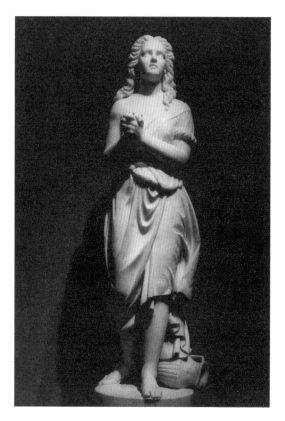

Aug.22

這座淒美的埃及女僕夏甲雕塑,出自知名黑人雕刻家埃德
莫妮亞・路易斯(Edmonia Lewis)之手。夏甲與兒子以實
瑪利受到不公平的對待,被流放到沙漠,她呼喚上帝,天
使把她帶到水源邊,屈服卻壯大了自己。

Aug.23

麥可‧史戴普鏡頭下的沉睡者。

安息吧，瑞凡‧費尼克斯（River Phoenix）。
1970年8月23日—1993年10月31日。

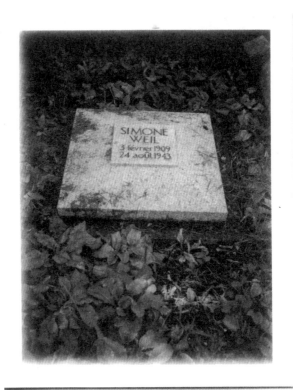

Aug.24

法國哲學家與政治運動者西蒙娜・韋伊（Simone Weil）是一位追求真理的超凡人物，因為宗教迫害逃離她心愛的法國，染上了結核病，葬在英格蘭的阿什福德。阿爾貝・卡繆大力推崇她，出版她卓越的著作《重力與恩典》和《工作條件》，把她從默默無聞中拯救出來。

Aug.25

拉羅什昂阿登，一條被踩出來的路。我們帶著好奇，跟著
口袋裡的韻律走：「一條路鋪滿黃金，一條路空無一物。」

Aug. 26

吉米·罕醉克斯（Jimi Hendrix）在1970年今日開設了電子淑女錄音室，他希望與世界各地的音樂家共同寫歌與錄音，從集體的聲音躁動中創造出和諧的語彙。不幸地，吉米3週後死於倫敦，把願景留給了未來。

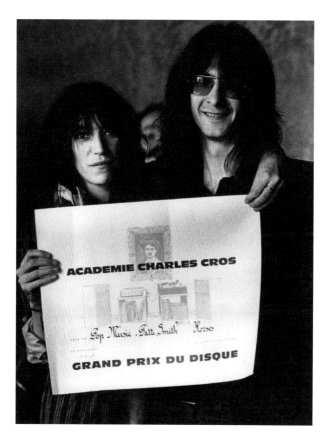

Aug.27

1976年，在電子淑女錄音室錄製的《群馬》專輯榮獲法國
首屆一指的唱片大獎，蘭尼·凱和我在巴黎驕傲地接下獎
狀。

Aug.28

今天是博學的德國詩人約翰·沃夫岡·馮·歌德（Johann Wolfgang von Goethe）的生日，他留給世人《浮士德》、《少年維特的煩惱》、《植物變形記》和《色彩理論》。偉大的作品能鼓舞人心，其餘的就是我們的事。

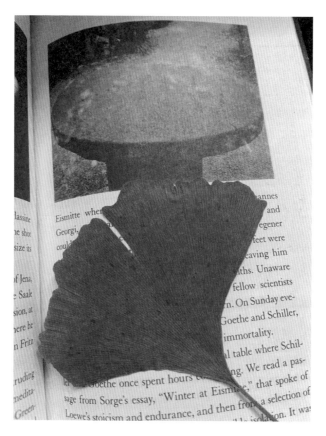

Aug.29

耶拿一張樸素的石桌，豎立在弗里德里希‧席勒
（Friedrich Schiller）的花園裡。歌德、席勒和亞歷山大‧
馮‧洪保德（Alexander von Humboldt）常圍在桌邊，分享
對宇宙本質和哲學觀點的看法。這片銀杏葉來自花園內的
一棵樹，相傳是歌德所種之樹的子嗣。

Aug.30

瑪麗·雪萊（Mary Shelley）在今日出生，18歲就寫下巨作
《科學怪人：另一個普羅米修斯》。她從自己的想像力和時
代的氛圍中汲取靈感，創造出文學中最複雜的怪物，他會
引用柯立芝的語句，也哀嘆自己的醜陋。

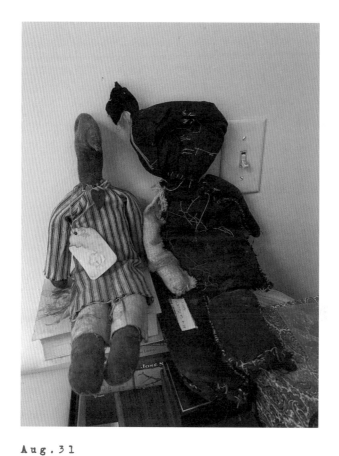

Aug.31

我辦公室的兩個小傢伙討論著如何把世界重新縫合在一起。

九月
September

Sept.01

1969年9月1日，康尼島，我們2週年的紀念日，羅柏‧
梅普索普和我慶祝在紐約市展開新的生活。

Sept.02

祝這位值得尊敬的男人生日快樂。

Sept.03

一幅關於已故製作人、作詞人，也是詩集《想像的軟教條》
的創造者桑迪‧皮爾曼（Sandy Pearlman）的集錦。他喜愛
《美狄亞》和《駭客任務》，瑪麗亞‧卡拉絲和搖滾樂，是
靈性接近的大師。

Sept.04

這是安托南・阿爾托穿過的皮靴，小到可以放在手掌中。
阿爾托是性格多變又具影響力的法國作家、詩人、劇作家
和演員，1896年的今日在馬賽出生。

Sept.05

阿爾托死於塞納河畔伊夫里一所精神病院的床腳，他在這首詩裡想像自己從病房的禁錮中跨出最後的步伐，邁向不可知的自由。

Sept.06

我的老戰靴,該是動身的時候了。

S e p t . 0 7

開羅總是知曉我何時準備離開。

Sept.08

莫斯科的郊區，是偉大的俄國小說家列夫・托爾斯泰（Leo Tolstoy）的家，有一隻魁梧的熊在樓梯底下拿著小銀盤，訪客把名片留在上頭。托爾斯泰時常不見蹤影，他花了大把時間在樹林裡漫遊。

Sept.09

今日出生的托爾斯泰，留給後世《戰爭與和平》、《安娜·
卡列尼娜》和《天國在你心中》。他將普世之愛與和平主
義的概念烙印在作品裡，成就了對文學的輝煌貢獻。

Sept.10

這隻鴿子來自我父親的瓷鳥收藏,是奉獻與和平的象徵。

Sept.11

2001 年 9 月 11 日，世貿南塔，黃金複合媒材。我們躬身緬
懷逝者，起身擁抱生者。

Sept.12

森林裡，有早晨的允諾。

Sept.13

大蘇爾山區的宇宙碎片。

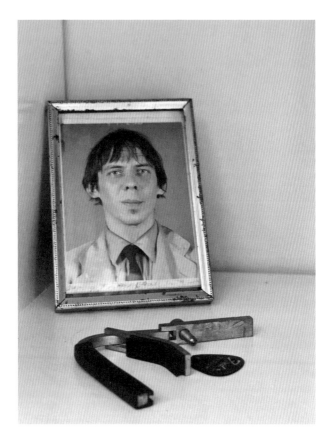

Sept.14

弗雷德・「音速」・史密斯。
1948 年 9 月 14 日—1994 年 11 月 4 日。
記憶是音樂。

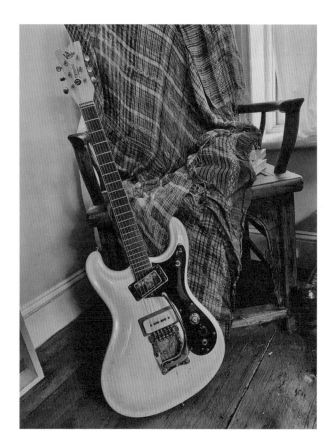

Sept.15

這是弗雷德的 Mosrite 電吉他，這把琴替我們的文化革命伴
奏，除了他的手，沒有任何人彈過。

Sept.16

希臘古城塞薩洛尼基,脫帽向好男人致意。

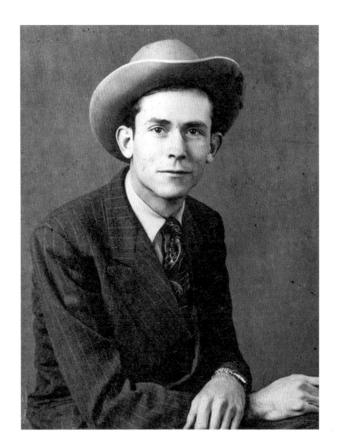

Sept.17

深富影響力的美國創作歌手漢克‧威廉斯（Hank Williams）在短暫而動盪的生命中，錄製了55首單曲，包括〈相思藍調〉、〈你偷吃的心〉和〈我因寂寞而哭泣〉。生日快樂，漢克，謝謝你的歌，我們持續傳唱著。

Sept.18

用天堂的一角錢，我向過去撥號。

Sept.19

銘記艾維斯·亞倫·普里斯萊（Elvis Aaron Presley）。
他離開高中校園，像個來自異世界的外星人，很快演化為
1950年代蓬勃能量和文化轉型的中樞。

Sept.20

布魯塞爾火車站。
靜止不動，
仍有上路的快感。

Sept.21

理察・賴特（Richard Wright）關於美國種族主義的開創性著作包括《土生子》與《黑人男孩》，他也創作俳句，這是他對秋分的沉思：「這個秋天的傍晚／充滿空曠的天空／與一條空蕩蕩的路。」

Sept.22

我在巴黎街頭漫步，這天是安娜‧凱莉娜（Anna Karina）的生日，這位魅力四射的女演員是尚盧‧高達（Jean-Luc Godard）的繆思。我被她揮舞剪刀的影像所吸引，那是她在《狂人皮埃洛》裡選擇的武器。

Sept.23

音樂家約翰‧柯川在他不斷進化的作品中，注入自己對精
神的追求；他的即興創作是一種祈禱。分成五階段的《冥
想》把聽者帶到天國的入口，替無形之物塑形，不受拘束
卻又悅耳、具啟發性，而且神聖。

Sept.24

弗雷德對柯川的景仰超過了所有人，他因此學起次中音薩
克斯風。我們常一起即興演奏，吹著薩克斯風和單簧管，
努力詮釋波拉克的畫作。

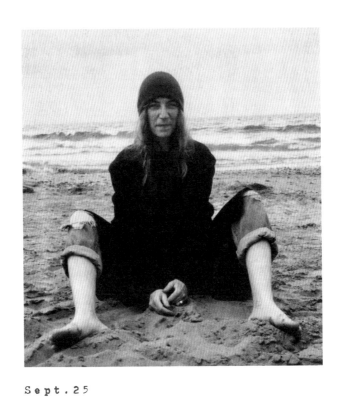

Sept.25

義大利的聖雷蒙，一名畢達哥拉斯派的旅行者。

Sept.26

在我小時候,〈J・阿爾弗瑞德・普魯弗洛克的情歌〉裡有一句話和我產生奇異的共鳴:「我變老了……我變老了……我將捲起長褲的褲腳。」幾十年過去,我開心地變成了那個人。生日快樂,T・S・艾略特(T.S. Eliot)。

Sept.27

反傳統派詩人尼卡諾爾・帕拉（Nicanor Parra）影響了好幾代的詩人與革命家，博拉紐稱讚他是西語世界最偉大的當代詩人。這位玩世不恭的塞凡提斯獎得主，活到103歲，一生堅信真正的嚴肅存在於滑稽之中。

Sept.28

一個秋日的早晨，我來到華盛頓廣場公園北側，發現威利
紀念花園上鎖的門敞開著，與其說這裡是庭院，更像一條
巷子。在那兒，一面爬滿銀色常春藤和冬青的高牆前，佇
立著米格爾・德・塞凡提斯（Miguel de Cervantes）的雕
像，他創造了唐吉訶德，終極的夢想家。

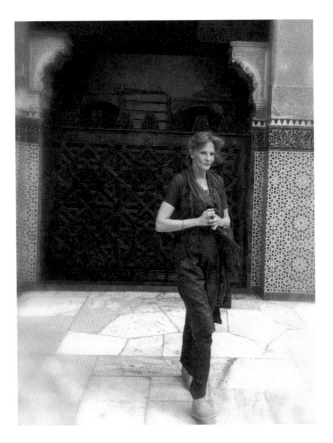

Sept.29

在摩洛哥的古都費茲，鳥兒的歌聲在瓷磚大廳中迴響，聖潔的音樂和繁星的語言交織在一起。生日快樂，蘿絲瑪麗·卡羅（Rosemary Carroll），一位安靜的戰士，我忠誠的朋友。

Sept.30

我母親給我的魯米雕像,他是備受尊崇的詩人和蘇菲派神
祕主義者。魯米說,人生是在堅持與放手之間取得平衡。
夜裡,我想像這尊小雕像在無聲的讚美中轉身。

十月
October

Oct.01

藝術家詹姆斯・李・貝耶斯（James Lee Byars）創造的《大器之球》，一個黏土手作而成的不完美球體，喚起完美的感情。

Oct.02

簡單的紡織動作即是一種抗議手段，查卡這種古老的印度
手紡車，昇華為印度政治獨立的象徵。「它在我們的日常
生活中，」甘地寫道：「律法和實用性結合在一起，紡車實
現了這種可能性。」

Oct.03

亞西西的聖方濟，是大自然與天地萬物的守護聖者，他在1226年的今日過世。死在一張簡陋的床上，臨終前背誦著大衛詩篇的：「我向上主哭嚎。」他除了破爛的衣物，什麼也沒留下。

Oct.04

聲譽卓著的鋼琴家格連‧顧爾德（Glenn Gould）以對巴
哈曲目的精熟聞名，巴哈似乎可以附身他，顧爾德版本的
《哥德堡變奏曲》散發出的非凡能量，是史無前例的。英年
早逝的羅貝托‧博拉紐曾戴上耳機，虔敬地聽著《哥德堡
變奏曲》，一邊振筆疾書趕工自己的小說《2666》。

Oct.05

瑞典作家與政治運動者賀寧・曼凱爾（Henning Mankell）
在一系列玄祕複雜的小說中，創造出警探庫特・維蘭德，
他熱衷破解懸案，經常揭露政治的腐敗，並以酒精和瑪麗
亞・卡拉絲的歌緩解自己的孤寂。賀寧是我朋友，這張照
片在他過世前拍下，捕捉到一絲他威嚴的性格。

Oct.06

巴斯的英迪格酒店。天花板上的燈具，一個黃銅原子，巧妙地把科學和設計融合起來。

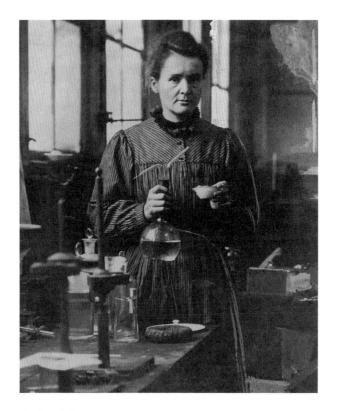

Oct.07

居里夫人（Marie Curie）對物理學和科學的貢獻，幫助我們重塑了這個世界。感念她有過人的意志，克服身為一個年輕的波蘭女孩在科學界面臨到的阻礙。她對鐳的發現震驚世人，1911年成為首位獲頒諾貝爾化學獎的女性，而她的慷慨與勇氣相當，把自己的研究成果和經濟利益與他人共享。

Oct.08

立即行動，停止戰爭並結束種族主義——2002年，華盛頓特區的反伊拉克戰爭集會。今天是傑西・傑克森（Jesse Jackson）牧師的生日，我們向他啟發人心的領導力表達謝意。

Oct.09

想像和平。約翰·藍儂（John Lennon）生於今日。

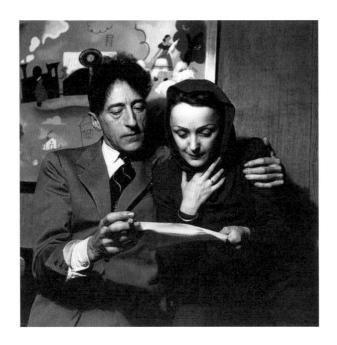

Oct.10

1963年10月10日與11日，法國人民哀悼著愛迪·琵雅芙
（Édith Piaf）和尚·考克多（Jean Cocteau）的相繼離世。
小麻雀哼著悲歌，呼喚著她的藝術家，他飛快加入了她，
明晰的天空中，能辨認出兩人重疊的形影。

Oct.11

Y是耗竭的，也是無窮無盡的力量。

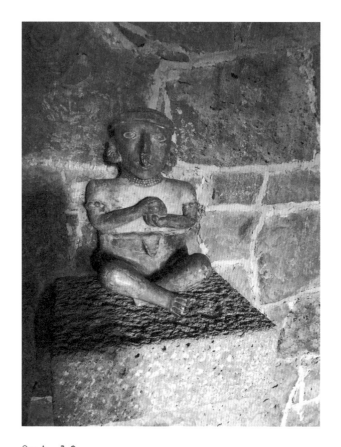

Oct.12

亡靈大道附近的特奧蒂瓦坎，一座小神祇用祂的雙手捧著
一顆球。

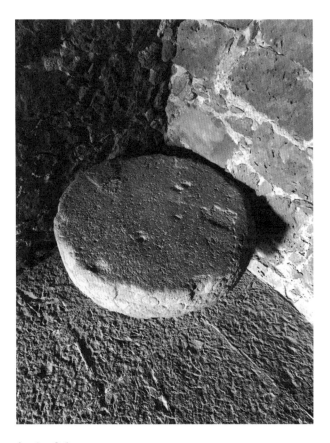

Oct.13

離太陽金字塔不遠的一個黑暗角落，躺著古老的石輪，象徵思想的誕生。

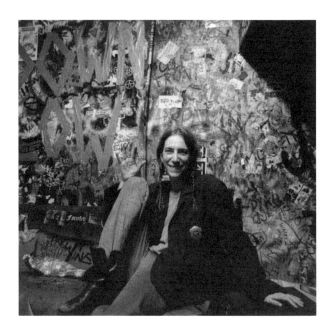

Oct.14

在CBGB的後臺，我向店主希里・克里斯托（Hilly Kristal）
和所有穿過那扇門在裡頭演出過的藝人揮手致意。

Oct.15

2006年10月15日，標誌著CBGB的結束。我的樂團連同客席樂手Flea，為場館帶來最後的演出，以追悼音樂人和圈內好友的輓歌謝幕。臨走前我收到一束海芋，象徵純潔與重生。

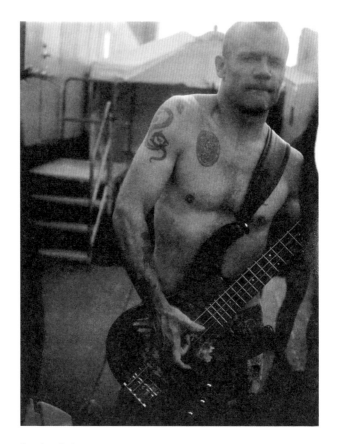

Oct.16

芝加哥的格蘭特公園。Flea 在音樂祭的場子練習用貝斯彈
奏巴哈，他是我的好朋友，也是音樂大師。

Oct.17

2010年的一場義演中，我和皮特·西格（Pete Seeger）並
肩為公益組織ALBA而唱，該組織旨在保存1930年代西班
牙自願對抗法西斯主義的歷史。西格高齡91歲了，依然煥
發運動分子的能量，他忠實的斑鳩琴靠在舞臺邊，琴身刺
著這段話：「這部機器包圍著仇恨，迫使它投降。」

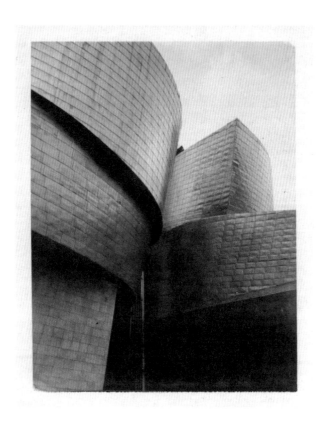

Oct.18

令人屏息的古根漢美術館，是法蘭克‧蓋瑞（Frank Gehry）的傑作，由石灰岩、玻璃和鋼所建造，表面覆蓋著一層鈦的鱗片。它在西班牙畢爾包內維翁河河口卓然而立。

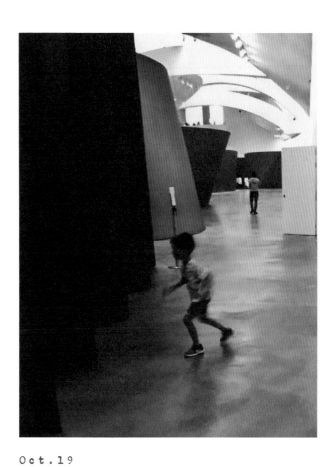

Oct.19

穿過一件理查‧塞拉（Richard Serra）的作品。

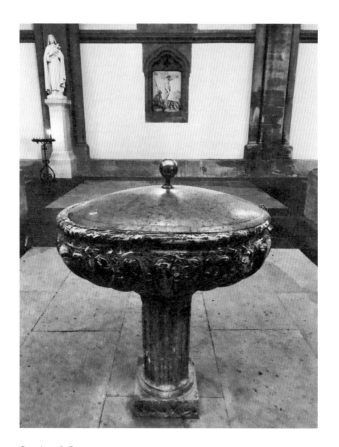

Oct.20

舉行韓波葬禮的聖雷米教堂，豎立著他受洗過的水池。在
他生日這天，教堂響起悲傷的合唱：即使世間充斥蒙蔽之
物，真正的詩人會脫穎而出。

Oct.21

1904年，僅27歲的作家兼探險家伊莎貝爾・艾伯哈特
（Isabelle Eberhardt）在一場罕見的山洪暴發中溺死於沙
漠裡，留下數百張死後才被出版的手稿。她寫過《遺忘
者》，卻尋求著愛、知識與上帝。

Oct.22

許菲利羅什。韓波家族的宅邸在一戰中被炸毀，後來重建
於瓦礫中，房子坐落在他們收成玉米的同一塊土地上，韓
波在那裡與詩集《地獄一季》搏鬥。我把房子接管下來，
石牆上的牌匾打動著我：「韓波曾在此地，希望著，絕望
著，也受苦著。」

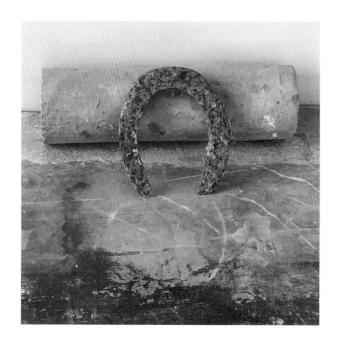

Oct.23

身為韓波財產的守護者，我能自由探索其中，地上發現了
一個半埋的鑲嵌馬蹄鐵，它是保護的標誌，期盼為我帶來
好作品和好運氣。

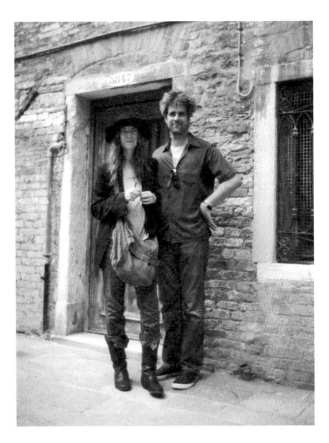

Oct.24

我和克里斯多夫・瑪麗亞・施林格塞夫（Christoph Maria Schlingensief）在威尼斯的馬可・波羅故居。克里斯多夫擁有旺盛的生命力，是藝術家、運動分子、導演和製片。他在50歲生日前走了，作家艾爾弗雷德・耶利內克（Elfriede Jelinek）感嘆道：「我總以為像他這樣的人死不了。就像生命本身死去了一樣。」

Oct.25

畢卡索的希薇特的半身像,在拉瓜地亞廣場。小時候發掘
畢卡索的作品,啟發我尋求新的觀看方式,並推動我走上
藝術這條路。生日快樂,畢卡索,我永遠不會停止感激。

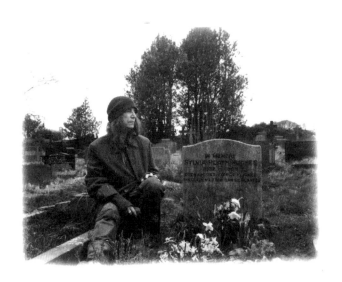

Oct.26

林普頓斯托爾的聖托馬斯貝克特墓地，一個倍感寂寞之地。我拜訪當天，在希薇亞‧普拉絲（Sylvia Plath）的墳墓前消磨了一段時間，翻開《愛麗爾》詩集的〈十月的罌粟〉：「一份禮物，一份愛的禮物／完全不請自來。」

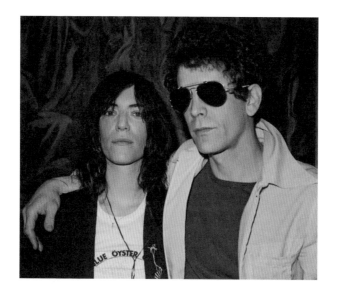

Oct.27

路‧瑞德（Lou Reed），紐約狂野大街的使者，在兩位偉大的詩人狄倫‧湯瑪斯（Dylan Thomas）和希薇亞‧普拉絲的誕生日離開。我並不總能理解他情緒的起伏，但我深知路對詩歌的熱忱，以及演出時把人傳送到另一個時空的能力。

Oct.28

《到北方》，油畫與紙張拼貼作品。李‧克拉斯納，偉大的
美國抽象表現主義畫家。

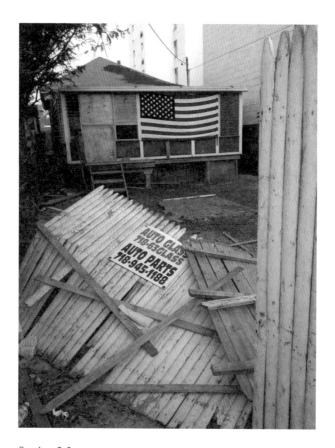

Oct.29

我在海邊的作家之屋，2012年颶風珊迪肆虐東岸時幾乎被摧毀。鄰居好心地掛上一面國旗，以防遭人打劫。幸好主結構無損，並即時獲得翻修，依舊是我的避難所。

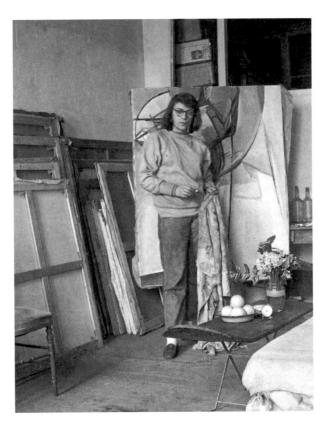

Oct.30

藝術家瓊・米切爾（Joan Mitchell），1948年，巴黎加蘭德
街73號。
「我在工作室感受到的孤獨是一種滿足。我有自己就夠了。
我在那裡活得很完整。」

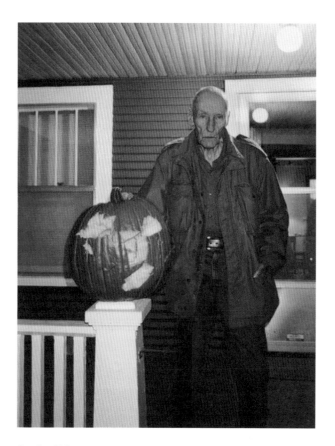

Oct.31
威廉・布洛斯，堪薩斯州的勞倫斯郡。

十一月
November

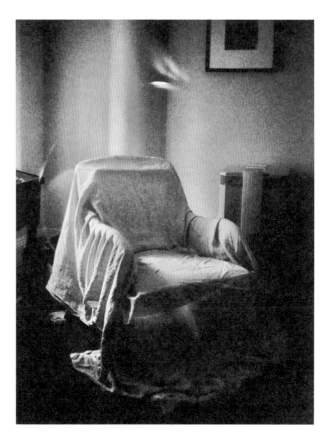

Nov.01

這是我的沉思椅。我坐下來,任它帶我去到任何地方,像
搭上一艘小木船,或只是看著光影在亞麻椅罩上嬉戲。

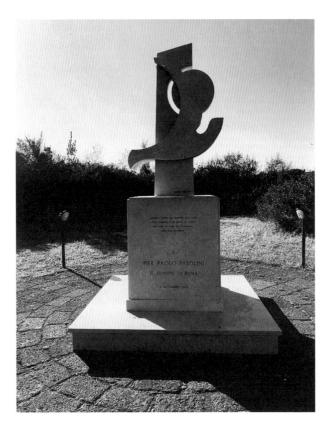

Nov.02

皮耶・保羅・帕索里尼（Pier Paolo Pasolini）是一位頗具爭
議但赫赫有名的義大利詩人及導演，他的電影《馬太福音》
正確地把基督描繪成革命性人物。他在悼亡節當天於義大
利奧斯提亞遇刺，屍體被發現之處豎立了一座鴿子造型的
紀念碑，就在近海之地。

Nov.03

波隆那的大華酒店。旅行時我常在水槽裡手洗 T 恤，到窗邊晾乾。

Nov.04

在羅柏‧梅普索普的生日，我想起藝術家狂熱的犧牲，還
有他們留下來豐厚的作品。

Nov.05

我和山姆·謝普花了好多時間談論他的馬匹、他的土地，以及作家神聖的勞動過程。我思念著他，在他生日這天，試圖駕馭我的手稿。

Nov.06

我在科約阿坎區散著長長的步，行經芙烈達·卡蘿和列夫·托洛茨基（Leon Trotsky）的故居。銀色的暮光中，盤根錯節的棕櫚樹映襯著周遭建築物的歷史美感。

Nov.07

鄰近的廣場上坐落著墨西哥最古老的歐式教堂——小貝殼，以一對鐘樓和巴洛克式火山石裝飾備受喜愛。內部則是簡樸的，除了祭壇後方的大型金色屏幕，似乎投射出它自身的光芒。

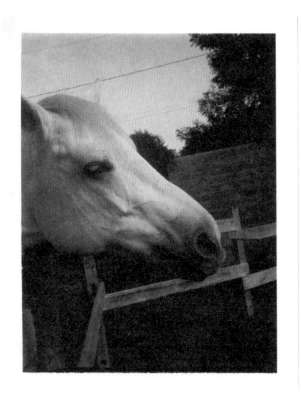

Nov.08

威爾斯的勞恩市，一匹白馬等待著主人。

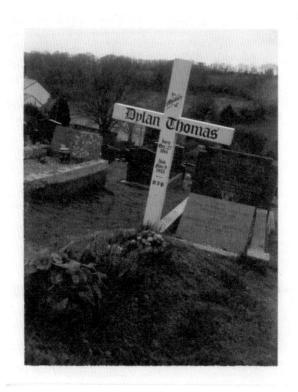

Nov.09

聖馬丁教堂旁邊的一座小山丘，距離勞恩城堡不遠之
處，詩人在那寫下《青年狗藝術家的畫像》，樸素的木十
字架標示出狄倫·湯瑪斯和妻子凱特琳的安息地。我朝
山上走，跑來一隻只有三條腿的狗，據說是吉兆。

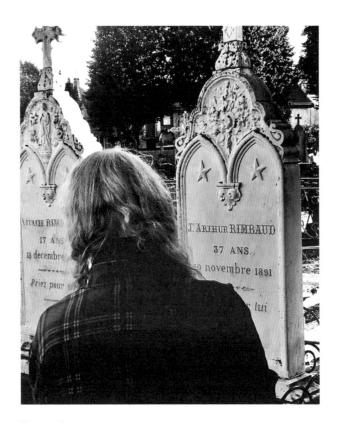

Nov.10

詩人、先知與孤獨的冒險者，亞瑟・韓波在出生地沙勒維爾安葬於妹妹維塔莉身邊。1891年11月10日上午，韓波要求搭船前往他第二個故鄉阿比西尼亞，右腿在那裡被截肢，當天下午就過世了；人生最後一段旅程，濃縮在他無邊無際的心靈中。

專輯《群馬》原本預計在韓波的生日發行，因故延期，冥冥之中在 1975 年 11 月 10 日他的忌日上市。我們錄音時，踰越常規的詩人彷彿與眾人同在，他的名字在〈大地〉那首歌裡被召喚著，關於一個野男孩的旅程。

韓波最高！

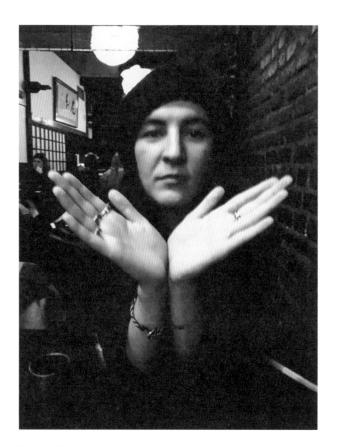

Nov.11

11點11分。許個願吧。

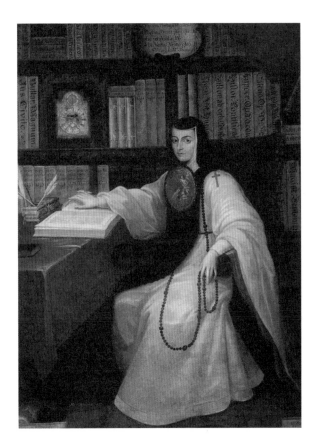

Nov.12

今天是胡安娜・伊內斯・德・拉・克魯茲（Sor Juana Inés
de la Cruz）的生日，她是墨西哥哲學家、作曲家、詩人和
女性主義先驅，也是聖杰羅姆教派的修女。考量她罕見的
寬廣度，她的話聽來就像兒歌：「這件事難不倒我／我對
你的愛如此強烈，能在靈魂中看見你／和你說話一整天。」

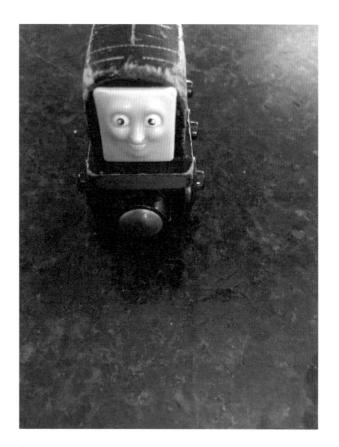

Nov.13

在羅伯特・路易斯・史蒂文森（Robert Louis Stevenson）的生日，一個男孩的湯瑪士小火車，與他想遊歷四方的渴望。

Nov.14

在我 20 多歲時，幻想著能在伽利瑪出版社出書，並造訪他們位在巴黎歷史悠久的花園，法國文壇最傑出的心靈曾在那裡抽菸或談論哲學。如今，夢想實現了，我隨意坐在花園裡，和卡繆、沙特（Jean-Paul Sartre）與西蒙・波娃（Simone de Beauvoir）的鬼魂分享著咖啡。

Nov.15

21歲生日快樂，開羅，我的阿比西尼亞小傢伙。

Nov.16

我開心地和少女時代的朋友珍·斯帕克斯在打鬧。她看似
比我們其他人大膽得多,實際上卻更加脆弱,有一副更好
的心腸,而且離開得太早。在珍生日這天,銘記她的戰鬥
精神。

Nov.17

我在封城期間發現奧地利作家瑪倫・豪斯霍弗爾（Marlen
Haushofer）的作品，真是一大收穫。她的小說《牆》描述
一場無名的全球性災難，唯一的生還者並未怨天尤人，啟
發讀者自我激勵並且更努力工作。

Nov.18

一隻孤鳥鳴唱著普魯斯特之死。

Nov.19

布魯諾·舒茲（Bruno Schulz）是一位優秀的波蘭作家，
1942年的今日在街上被蓋世太保槍殺。他大部分的著作，
包括《彌賽亞》都不幸在戰爭中遺失了，這本舒茲的代表
作《鱷魚街》是吉姆·卡羅讀了又讀的版本。

Nov.20

羅馬的博爾蓋塞美術館，收藏了兩種對施洗約翰動人的敘
述：卡拉瓦喬（Caravaggio）的畫中，牧羊少年坐在紅色
斗篷上休息；喬瓦尼·安東尼奧·胡頓（Giovanni Antonio
Houdon）的雕塑，則伸出手觸摸救世主的頭。

Nov.21

我們崎嶇的美國風景。

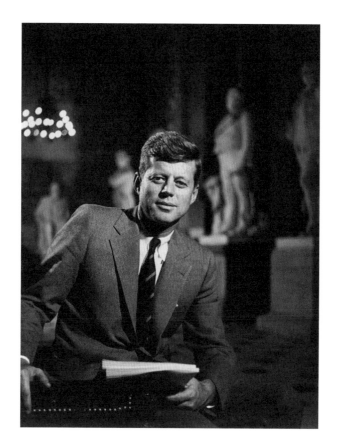

Nov.22

我們的總統約翰・甘迺迪（John F. Kennedy）在今日被暗殺，當年我 16 歲，是我年輕生命中最哀傷的日子。如今我很慶幸還能在此懷念他，這是一項被祝福的使命。

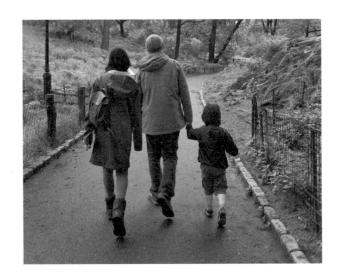

Nov.23

中央公園的家庭出遊日。

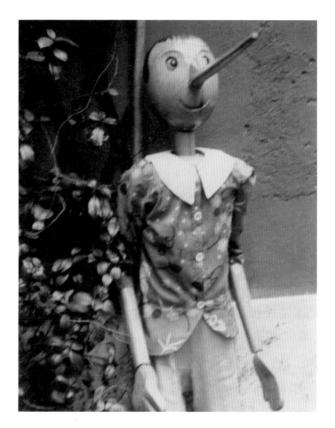

Nov.24

感恩節。今日出生的卡洛・科洛迪（Carlo Collodi）帶給
後世《木偶奇遇記》，這本美好的書體現了成為真正的人
的必要條件，彷彿替威廉・布萊克（William Blake）的
《天真與經驗之歌》賦予形體。我依然珍藏著心愛的舊書
冊，是7歲生日時母親送給我的。

Nov.25

這支由捆紮的樹枝做成的掃帚，曾用來掃除三島由紀夫墳
上的枯葉。

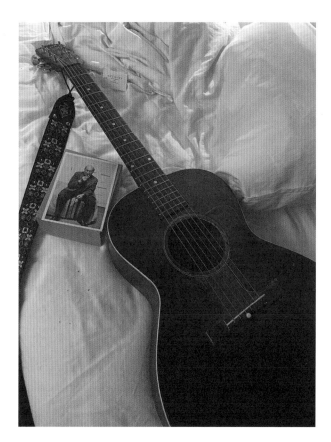

Nov.26

這把大蕭條年代的 Gibson 吉他是山姆．謝普送我的，曾為
羅斯科演奏過一曲，搭配一條血色背帶，呼應藝術家完美
的紅。

Nov.27

生日快樂，吉米‧罕醉克斯，我們這個時代的薩滿。

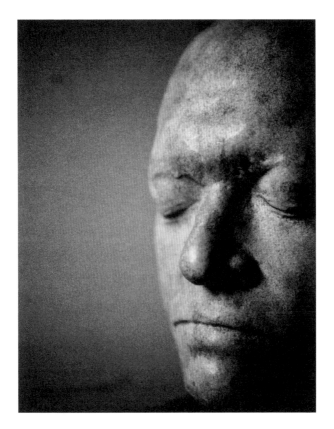

Nov.28

威廉·布萊克出生於1757年的今日,年紀還小時,就透過
窗戶覺察到上帝的存在,青年時代在田野中看見天使的合
唱團。這位超凡的藝術家反對不公不義,雖然死於貧困,
但精神不死。時至今日,他仍是深具遠見者,預示了溫馴
的羔羊和令人畏懼的老虎之間的對稱性。

Nov.29

托雷德爾拉戈。這是賈科莫‧普契尼（Giacomo Puccini）
用來創作偉大歌劇的鋼琴，當我觸碰琴鍵，能感到一陣強
烈的振動，想起藝術家卡瓦拉多西（Mario Cavaradossi）等
待處決時吟唱的詠嘆調〈今夜星光燦爛〉。他凝望滿天星
斗，感受自己血流的搏動，一股充沛的生之欲望。

Nov.30

帕多瓦有一條小路通向斯克羅維尼教堂，這座小教堂建於
14世紀，從牆壁到天花板都覆蓋著喬託的壁畫，描繪基督
和聖母的生命週期，是為了傳遞人類救贖的希望而繪製。
離開時，我被大自然的面容瞬間觸動了：純潔的天空，金
黃的樹葉。

十二月
December

Dec.01

是否唯有想像中的靈丹妙藥，有辦法治癒我們的朋友，我
們的天使。在世界愛滋病日，人們悼念逝者，並再次確認
保護與教育下一代的承諾。

Dec.02

導演帕索里尼看中偉大女高音瑪麗亞・卡拉絲（Maria
Callas）的悲劇氣質，讓她在電影中出演美狄亞這個角色。
卡拉絲死時雖然孑然一身，傷心欲絕，兩人獨特的友誼給
予她溫暖的安慰與高歌的機會。

Dec.03

亞歷山大港。蒙太奇與斷了氣剪接法的大師，法國新浪潮
電影的領袖。
生日快樂，尚盧‧高達。

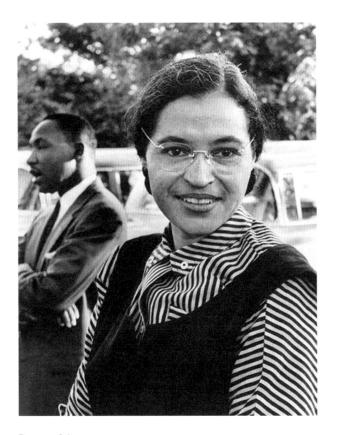

Dec.04

羅莎‧帕克斯（Rosa Parks）在 1955 年 12 月 1 日被捕，起因是拒絕讓位給一個白人。正當的反抗行為點燃了後來的民權運動，她的話是一盞明燈：「每個人都必須把自己活成他人的榜樣。」

Dec.05

瓊・蒂蒂安（Joan Didion），一名純粹的作家。

Dec.06

柏林多羅延公墓入口的守護天使，每當我拜訪貝托爾特·
布萊希特（Bertolt Brecht）的墓地，總會停下來摸摸她的
翅膀。

Dec.07

斯卡拉歌劇院，2007年的首演夜。歌劇落幕後，了不起的
德國女中音沃爾特勞特‧邁耶（Waltraud Meier）仍在布幕
後方徘徊著，她身上沾著崔斯坦的血，捨不得放掉伊索德
的靈魂。

Dec.08

潔西穿著禮服，在米蘭斯卡拉歌劇院的博物館停步。我的
瑪麗亞。

Dec.09

中場休息時，我思索著普契尼的《托斯卡》，第二幕的詠嘆調有我最喜歡的臺詞：「我為了藝術而生，為了愛情而生。」

Dec.10

一件珍貴的財產：一封小巧玲瓏的信，在詩人艾蜜莉・狄
金生（Emily Dickinson）的手上被書寫。

Dec.11

在短暫的一生中，美國化學家愛麗絲・奧古斯塔・鮑爾
（Alice Augusta Ball）開發出第一種成功治療痲瘋病的方
法，鮑爾式療法給居住在痲瘋隔離區的人帶來了希望。儘
管愛麗絲・鮑爾在24歲就過世了，她讓社會中最弱勢的族
群有重返家庭的可能。

Dec.12

偉大的日本導演小津安二郎在60歲生日當天離世，他以原
節子為主角，帶給後世《東京物語》、《晚春》這些經典。
小津的墓碑上刻著一個單字「無」，代表空無一切。

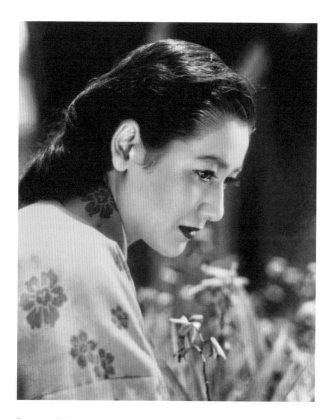

Dec.13

原節子這張善於表達的臉,點亮了6部小津名作的銀幕。
小津死後不久,她悄悄退出影壇,接下來半世紀都過著隱
居生活。當我造訪小津的墳墓,發現她的安眠地就在咫尺
之遙,我的腳下鋪滿了白菊花。

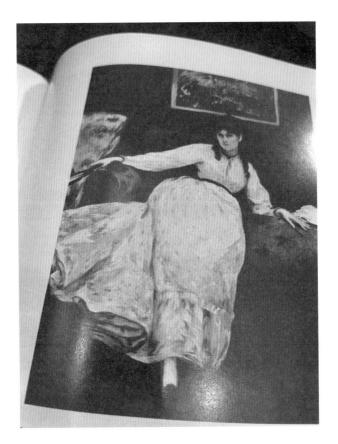

Dec.14

愛德華・馬奈（Édouard Manet）的畫作《休憩》，是對藝
術家與繆思女神貝絲・莫莉索（Berthe Morisot）的熱情考
察，她以極大的決心發展自己的作品，躋身印象派巨匠之
林。

Dec.15

葛哈・李希特（Gerhard Richter）的雲，變幻無常的預兆。

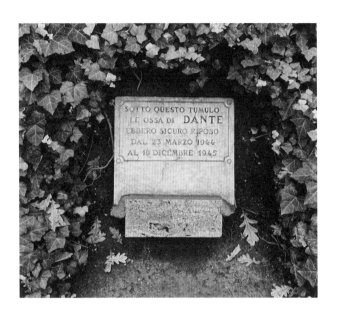

Dec.16

1302年，但丁·阿利吉耶里（Dante Alighieri）從佛羅倫斯被流放到外地，在拉溫納獲得庇護，於那裡寫下《神曲》。這座紀念碑標示著詩人的藏骨之地，由慈善的僧侶所設，他們以性命守護它免於納粹襲擾，一如幾世紀來前輩們的作為。

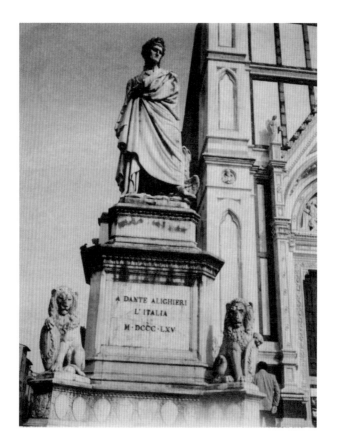

Dec.17

佛羅倫斯的市民後悔當年驅逐但丁，替他豎立起一座雄偉
的雕像。

Dec.18

特立獨行的作家艾伯丁・薩拉辛（Albertine Sarrazin）是個子嬌小的聖人，出生在阿爾及爾，遭到遺棄與虐待，漂泊到巴黎的街頭討生活，偶爾順手牽羊，組裝自己的監獄火藥庫：高盧牌香菸、黑咖啡與眉筆。英年早逝的她，在文字中鎔鑄了藝術與生命的結晶。

Dec.19

尚・惹內（Jean Genet）的著作直到1964年在美國都是禁
品，在他生日這天，我們慶祝能獲取並閱讀他作品的自
由，並向這位大師致意，他把愛與竊的荊棘深深扎進了詩
的心田。

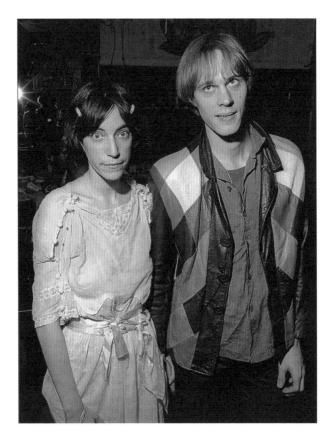

Dec.20

蜂巢之眼與翼首二人組，1974年向CBGB告假一晚，在法蘭克・扎帕（Frank Zappa）生日前夕，替那位自由自在的音樂家演出一曲。

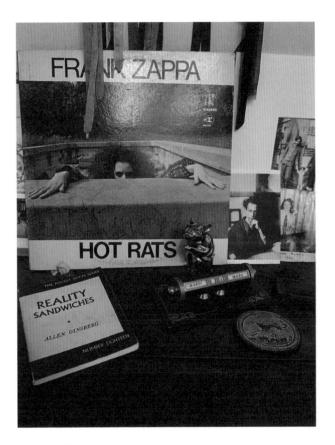

Dec.21

向冬至出生的摩羯座法蘭克·扎帕致敬,他像一隻活蹦亂
跳的山羊,沒有人可以束縛他。

Dec.22
———————
雷夫‧范恩斯（Ralph Fiennes）在初執導演筒的電影《王
者逆襲》拍攝現場，他正要走入一個衝突場景，內心的導
演引導著沉思的演員。

Dec.23

哈德良圖書館的廢墟,館內曾經收藏超過17,000部作品。
我們透過他人的書寫進入的世界是何其美好,又何其傷感
地失去它。

Dec.24

在平安夜，我們回想一個孩子的誕生，他是世界的希望。

PATTI's FiRst BiRthDAY

Dec.25

我的第一個聖誕節，1947年在芝加哥。那天下午我第一次
走過廚房，接下母親揮舞在手中的閃亮兔子玩具。

Dec.26

回憶過往的工作，預測未來的行動。

Dec.27

塞內加爾的小山羊，把摩羯座的祝福送給蘭尼·凱和奧利弗·雷，兩人都在今日出生。

Dec.28

人們在生活中尋求最幽微的神諭：命運的施予，萬物之間
的連結。每翻開一張牌，我對未來更有把握，卻也察覺到
莫大的挑戰，以及面對它們的耐力與紀律。

Dec.29

現在，把精力投注到手邊的工作中。
生日快樂，安・迪穆拉米斯特（Ann Demeulemeester）。
永不停止創作。

Dec.30

每年生日，母親會在
清晨6點01分撥電話
給我，留下這則訊息：
「醒來吧，派翠西亞，
妳出生了。」

Dec.31

大家新年快樂！我們
一起活著。

譯後記 —— 陳德政

每一個紀念日

佩蒂・史密斯是一個反常的人物。

如果尋常（ordinary）意味難以避免的衰老、過時，人的稜角被日子磨得愈來愈鈍，佩蒂自己，就是人生境遇外那個多出來的東西（extra）。英文用 extraordinary 形容一件不同凡響的事，或一個非凡的人，佩蒂在看似安排好的命運中，用她驚人的決心與熱情超越了生命的格局。

而她的創作，無論音樂或是文字，都體現了另一位詩人歌手李歐納・柯恩（Leonard Cohen）說過的：「藝術只是你生命燃燒過後所剩下的灰燼。」

1960 年代尾聲，佩蒂和其他戰後出生的美國人搭上灰狗巴士，從不同的故鄉前往相同的紐約，在青春就要發光的時候，到世界之都尋找機會與愛。佩蒂以詩人的身分踏進紐約的藝文圈子，又在萌發的龐克搖滾大浪中加強了詩歌的音量，成為 1970 年代青年文化的掌旗手之一。

有才華的人出現在對的時機與地點，佩蒂的故事很動人，但當時美國夢那座屋頂下，她只是大房間裡的其中一個人，身旁站滿了其他佼佼者，比她更出名、更有才氣，或許也更成功。

1990年代，包括佩蒂在內的嬰兒潮世代面臨了時不我與的轉型期，佩蒂的偶像巴布·狄倫也不例外（但狄倫的陣痛階段來得更早）。活到50歲的他們，發覺自己的作品落在年輕人的審美之外，粉絲青黃不接，而生命本身的艱難，也耗損著一名創作者的元氣。

藝術家各有應對之道，佩蒂的方式最簡單，執行起來卻最困難——她不去更動作品的風格以迎合當下的潮流，只是帶著始終高昂的理想主義，繼續活著，去經驗人生給她的一切。她結婚生子，卻歷經喪夫與失去弟弟的痛苦；她活過911恐怖攻擊與COVID-19，但靈魂至交、玩團夥伴和心靈導師卻一個個告別了她。當年搭上灰狗巴士的同代人，多半已不在世上。

身為盡情燃燒過的龐克，是不該太長壽的；有幸活得夠老的龐克，又很難維持當初的鋒芒與那種絕對的真實感。

佩蒂的反常，在於她愈活愈酷，愈活愈受歡迎，甚至可以說，她愈活愈年輕！善用得天獨厚的健康和敏捷的心思，她在詩人、搖滾歌手這兩個卓然有成的身分外，生涯第三幕的布簾拉開，臺上站了一位文字雋永、筆鋒帶真摯情感的散文家。然後在眾人的驚嘆中，她又如魚得水地在70多歲的年紀成為一名貨真價實的Instagram Influencer（這裡可由你自行添加一個表情符號）。

從佩蒂的IG「開站」以來，我一直是她忠實的追蹤者，就像拆禮物一樣，偶然在她的貼文中看見我去過

的，乃至書寫過的地方，那天都感覺充滿了靈光——中國城的和合飯館、東村的寶石溫泉書報攤、CBGB搖滾俱樂部。其實2006年10月15日，CBGB歇業那晚，我就在門外徘徊。

翻譯是一種愛的勞動（labor of love），我這個新手譯者初次翻譯，就有幸面對敬愛之人的文字。這本書的翻譯工作進行了三個月，忙碌的生活中，每天睡前我走入佩蒂的幾個日子，透過她的日常景窗，眺望到一片片深邃的風景，有些明亮直接，有些埋在她內心深處。

當我發覺「今日成謎」，便在記憶中搜尋過往和她交會的經驗，有圖書館的座談、好多場演唱會，也有唱片行的簽名活動。不同的場合，佩蒂會使用不同的語言和說話腔調（別忘了，她是一名傑出的表演者）。我將自己的眼睛放進她的眼睛，看見「破碎的神諭」完整的模樣，再還原成簡潔並有力道的文句，那是佩蒂文字特有的詩性之美。

在書中被銘記的評論家蘇珊·桑塔格曾說：「對文化困境或文化衰敗的感覺，使人油然而生一種欲望，要去掃蕩一切。當然，沒有人需要瘟疫，不過，它或許是重新開始的機會。」

大疫過後，這本書拿在手中，深深喚醒我們重生的渴望。它是時間之書，本質上卻是「反時間」的——希望、掙扎與思念，都在循環的季節裡凝固成永恆，每一天都是紀念日。

照 片 來 源

　　所有底片照、手機照片以及內頁插畫皆出自佩蒂‧史密斯，來自她提供檔案，或屬於公共領域，如下列來源註記。謹向以下人名致上讚賞及感激之情：

Klaus Biesenbach | PS at Rockaway Beach **9**

UNICEF/UNI325447/Hellberg | Greta Thunberg **11**

Ralph Crane. Life Archives | Flag insert of Joan Baez **17**

Yoichi R. Okamoto (WHPO) | Martin Luther King **23**

Steven Sebring | PS room **37** • Finnegans Wake **52** • Empire State Building **94** • PS with phone **96** • Earth Day **124** • PS with Polaroid **164** • PS, Jesse Jackson **302**

Courtesy of Beverly Pepper Projects Foundation **47**

Jesse Paris Smith | Snowman **57** • Self-Picture **101** • PS, Milan **347**

Bob Gruen | Yoko Ono in Central Park, 1973 **58**

Anton Corbin | Kurt Cobain **60**

Allen Ginsberg Estate | PS with William Burroughs **45**

Jack Petruzzelli | PS with Lenny Kaye, Byron Bay **68**

Tony Spina | PS with Fred Sonic Smith, Detroit **71**

Simone Merli | PS with Werner Herzog **75**

Mott Carter/Clay Mathematics Institute | Maryam Mirzakhani **78**

David Belisle | PS with Michael Stipe, New York City **82**

Allan Arbus | Photograph of Diane Arbus, c. 1949 © The Estate of Diane Arbus **84**

Karen Sheinheit | Tony Shanahan **87** • Jay Dee Daugherty **92**

Archivio Mario Schifano | Frank O'Hara **95**

Andrei Tarkovsky Archive | Father and son **106**

e.g. walker | Drawing of the Mystic Lamb **119**